PICTURE

PERFECT

FO⊕D

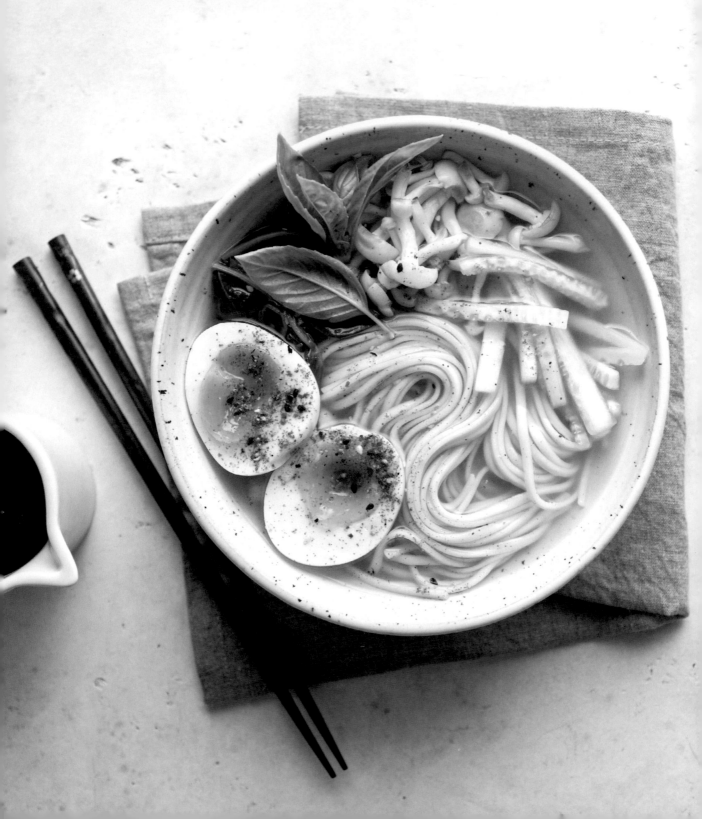

完美食物攝影指南

52堂讓人想咬一口的攝影必修課

作者 瓊妮·賽門 Joanie Simon

翻譯 苗其宏

PICTURE PERFECT FOOD

MASTER THE ART OF FOOD PHOTOGRAPHY WITH
52 BITE-SIZED TUTORIALS

PICTURE PERFECT FOOD

MASTER THE ART OF FOOD PHOTOGRAPHY WITH
52 BITE-SIZED TUTORIALS

完美食物攝影指南
52堂讓人想咬一口的攝影必修課

作者	瓊妮‧賽門（Joanie Sirnon）
翻譯	苗其宏
責任編輯	陳思安
美術設計	郭家振
行銷企劃	謝宜瑾

發行人	何飛鵬
事業群總經理	李淑霞
副社長	林佳育
主編	葉承享
出版	城邦文化事業股份有限公司 麥浩斯出版
E-mail	cs@myhomelife.com.tw
地址	104 台北市中山區民生東路二段 141 號 6 樓
電話	02-2500-7578
發行	英屬蓋曼群島商家庭傳媒股份有限公司城邦分公司
地址	104 台北市中山區民生東路二段 141 號 6 樓
讀者服務專線	0800-020-299（09:30～12:00; 13:30～17:00）
讀者服務傳真	02-2517-0999
讀者服務信箱	Email: csc@cite.com.tw
劃撥帳號	1983-3516
劃撥戶名	英屬蓋曼群島商家庭傳媒股份有限公司城邦分公司
香港發行	城邦（香港）出版集團有限公司
地址	香港灣仔駱克道 193 號東超商業中心 1 樓
電話	852-2508-6231
傳真	852-2578-9337
馬新發行	城邦（馬新）出版集團 Cite（M）Sdn. Bhd.
地址	41, Jalan Radin Anum, Bandar Baru Sri Petaling, 57000 Kuala Lumpur, Malaysia.
電話	603-90578822
傳真	603-90576622

總經銷	聯合發行股份有限公司
電話	02-29178022
傳真	02-29156275

製版印刷　凱林彩印股份有限公司
定價　新台幣 550 元／港幣 183 元
2023年 6 月初版 3 刷‧Printed In Taiwan
ISBN 978-986-408-716-7
版權所有‧翻印必究（缺頁或破損請寄回更換）

國家圖書館出版品預行編目(CIP)資料

完美食物攝影指南：52 堂讓人想咬一口的攝影必修課 / 瓊妮‧賽門 (Joanie Simon) 著；苗其宏翻譯. -- 初版. -- 臺北市：城邦文化事業股份有限公司麥浩斯出版：英屬蓋曼群島商家庭傳媒股份有限公司城邦分公司發行, 2021.08
　　面；　公分
譯自：Picture perfect food : master the art of food photography with 52 bite-sized tutorials
ISBN 978-986-408-716-7(平裝)

1. 攝影技術 2. 攝影作品 3. 食物

953.9　　　　　　　　　　　　　　　　110010472

十 致我的YOUTUBE觀眾：

你們是最棒的，謝謝你們。

沒有你們，就不會有今天這本書。

＋ 目錄

✛ 推薦序

沈倩如／美國專業食物攝影師

說個最近的案子。當時拍的是葡萄牙蛤蜊燉豬肉，就在料理快做好時，客戶將氛圍改為秋天和質樸，且以庭院用餐情境呈現。我一邊快速了解這道菜的傳統食用，一邊憶起當地建築常見的白、橙和藍色，腦海閃過一幕幕可能的場景。待確立造型後，我調整相機設定、光影和拍攝角度，舀出幾匙盤中料理，露出一角汁液。案子在預定時間完成。

食物攝影不好說，每個人的拍攝環境和應變招數不同。所幸瓊妮有豐富的 Youtube 教學經驗，系統化寫下每個環節，要你從基本和簡單演練。懂得演繹舊，方能創造新。這本書也適合正在瓶頸中，想砍掉重練的你。我建議，閱讀時避免同時讀其他教學文，因為知識過多讓你無所適從，讓你的感官成為被動。我特別喜歡她生活式的撰寫，使閱讀輕鬆進入狀況；而每篇末了的「自我挑戰」似在促你讀完一篇即起身實作。書裡有些我不知道的撇步，比如她建議餐巾不要洗，才易擺放平整，便令我躍躍欲試。

每當在社群平台看到制式的模仿照，我總好奇這樣的拍攝能持續多久？食物攝影實則在整合拍攝者的思考和創作，它予人藝術的享受，有種恰到好處的和諧，餘韻繚繞的味。

十年前我讀了一本專業食物攝影師寫的書，開啟了我對食物攝影的興趣，繼而進入專業領域。十年後的今天，我將另一本專業著作《完美食物攝影指南》推薦給你，衷心期望你在攝影這條路走得長遠。

林志潭／ ARKO STUDIO 攝影師

從踏入餐桌攝影的那一刻起，大家無一不在尋找自己的風格或是美術方法論，回顧以往工作初期無不是靠有限的圖片媒體或書籍來模仿成形，一點一點慢慢的累積對於餐桌攝影的經驗及知識，靠著大量的閱讀媒體與工作的操作實踐下，經年累月下來才慢慢成形了屬於自己的系統，或是說一種樣子，對於餐桌拍攝建構才能逐漸變成經驗法則來傳遞或是講授，《完美食物攝影指南》（PICTURE PERFECT FOOD）或許就是那希望能夠早早出現在我身邊的一本工具書，但與其說是工具書更能說是對大量餐桌器具／設定／造型工作黃金累積指南，作者從工作開始的前置道具畫面設定，到工作過程中的工具技巧，再到畫面後餐桌文化邏輯，明晰地說出工作的架構與流程，甚至在章節末還有自我挑戰項目讓讀者還有功課可做。

當今影像先食的氣氛下，人人都想是那一位攝影師或是食物造型師，我想就讓《完美食物攝影指南》（PICTURE PERFECT FOOD）成為你書架上最有用也最常翻閱的那一本指南吧！

✛ 作者自序

2007 年的夏天，我和我的丈夫萊恩從亞利桑那州鳳凰城的家鄉，搬到了紐約市。辦完婚禮三週後，我們載著一卡車的家當，帶著既緊張又興奮的心情一路橫越喬治·華盛頓大橋（George Washington Bridge），兩人的冒險旅程就此展開。到了新的城市，我們找了新工作也交了些新朋友，但最重要的是——我們嚐到了新的美食。

萊恩在鑄造廠工作，而我在學校任職。雖然賺得不多，但我們還是選擇把錢拿去充實自己的「美食學分」。萊恩和我一起探索了附近的餐館和市場，朋友們也時常推薦我們一些美食地圖。我們吃遍了整座紐約市，也有了自己的口袋名單。像是在我們公寓的街角，一間烘焙房的巨無霸巧克力餅乾、86 街一間早餐店美味的立山小種風味司康（lapsang souchong-infused scones），還有中國城披露街（Pell Street, Chinatown）熱呼呼的小籠湯包。

從那段時期開始，我在我們的小公寓裡放膽嘗試料理。廚房裡有很多結婚時親友送的鍋具，附近市場裡各式各樣的食材和配料更是讓我大受啟發。無論出門吃飯還是在家做菜，紐約市始終令我驚豔，讓我不停地想和家人分享這一切。因此，我決定開始寫網誌，我買了一台粉紅色的傻瓜相機，拍下一張張我做的美食照，並上傳到部落格裡。這個美食部落格，也成為我食物攝影師生涯的一個起點。

我得承認以前拍的照片實在很糟糕。但我堅信想拍出好的美食作品，就必須像我一樣對食物充滿熱忱！除此之外，你一定也和我一樣能在腦海中構思照片呈現的樣子，我渴望看見食物從照片裡跳出來，以證明它的美味。經過多年的努力，我終於能用相機將腦海裡的景象如實地拍攝出來。所以，踏上攝影之路的你，千萬不能操之過急，對自己拍的作品要有耐心，值得的事情來之不易。食物攝影不只是拿著相機對準食物，再按下快門那麼簡單，要拍出一張好的作品，得經過無數次腦力激盪與嘗試才有機會成功。

慶幸的是，你會比我少走些冤枉路。這本書的每一章紀錄著從我愛上食物攝影，到終於有自信駕馭相機，那段從無到有的寶貴經驗。接下來請跟隨我的腳步，我在書中設計了 52 個單元及自我挑戰，每週一篇剛好持續一整年。每一章節都配合實作練習，加強你對相機設定、光線調整、照片故事、構圖、食物造型、道具擺設和尋找靈感的掌握度。無論如何，經驗是你最好的老師，我建議你可以準備筆記本和紙，把練習後的心得記錄下來，以強化學習效果，我常常會在拍攝前，先在筆記本上構思一遍。因此，除了跟著本書練習，不妨也參考我的作法，一定會對你很有幫助。本書的自我挑戰適用於任何種類的相機，不論是用手機、傻瓜相機、數位單眼相機，或者無反相機都可以，花點時間好好摸透你的相機吧！

許多單元裡都有我為了這本書特別拍攝的照片，非常鼓勵大家去重現（仿拍）它們，特別是剛開始接觸食物攝影的讀者。早期我也會模仿其他攝影師的拍法，直到拍出屬於自己獨特的風格為止。實驗與嘗試將幫助你找到自己最真實的聲音和觀點。在你完成自我挑戰後，把你拍的美食上傳到社群平台，並記得標註 #pictureperfectfood 和其他讀者一起分享。

無論你是純粹為了興趣而拍攝食物，或是正努力行銷自家美食、希望增加觀看美食部落格的粉絲，食物攝影是有趣又令人成就感十足的一項技能。我非常開心能當你的老師，也相信你絕對有能力掌握這些拍照技巧！

想學更多食物攝影技巧嗎？快來看看 joaniesimon.ck.page/picture-perfect。

＋ 關於相機與配件

大家最常問我相機款式和周邊配件的問題，像是如何挑選機身、燈具、配件，以及手機、數位單眼相機和無反相機哪種比較好。對於這個時代的攝影玩家來說有琳瑯滿目又日新月異的拍照設備和周邊配件可供選擇，感覺很幸福但也可能是一種困擾。好消息是，怎麼選都不會錯，但最好的選擇，往往就是手邊現有的素材。當你能熟練地使用現有的相機與配件，再依你的需求添購更多品項。

最重要的是，就算你不看我的書，我也希望讓你知道買一台高級的相機，其實並不能讓你拍出更美的照片。這就好比問一位烘焙師傅「你們用什麼牌子的烤箱，才能烤出這麼酥的餡餅皮啊？」一樣，跟烘焙師傅的技術相比，烤箱根本不是重點。任何一項技藝的魔力，都源自於創意本能，再加上充分練習。所以把錢省下來，多花點時間學習才是真的。

我的第一台相機！

相機設定

創意玩轉相機設定值

+

相機很強大，它能讓我們所看到的景象，透過快門輕輕一按即可呈現。光圈和快門的功用，不只是控制曝光值而已，手動調整相機的設定值，能玩出的創意性無限大。攝影的旅程就此展開！讓我們先從相機設定和操作開始談起，接著探索如何依照你的創意調整設定值。相機設定將會是這本書中最複雜的技術性概念，所以當你搞懂這些眉眉角角後，就能具備扎實的攝影基礎，並培養和精進拍照技巧。

1. 相機的操作

這是一切的開始。將光影引導到一個主體上，按下快門捕捉著光，經由數位運算成為你在螢幕上所看到的影像。以定義來說，在數位攝影過程中的曝光指的是「進入感光元件後產生影像的光量」，我將這個過程想像成光線粒子穿越鏡頭進入相機後，開始在感光元件上自體燃燒，再將光影變化的細節完整地記錄下來。**曝光值的亮暗程度取決於相機的三項設定：光圈、快門和感光度，也是所謂的「曝光三角」。**

本章節的其他單元將深入探討這三項關鍵的設定，並運用創意的方法替照片增添亮點。但是在開始前你務必知道，這三項設定中的每一項都能透過個別操作，讓曝光更亮或更暗。

開啟與關閉光圈

首先，**光圈指的是「鏡頭內允許光線進入相機的開口」。**將光圈打開可以讓更多光線進入相機，使曝光更亮。反之，將光圈收窄則會使曝光更暗。**光圈大小是以光圈值（f/ 數值）計算，f（焦距）的數值越小，則光圈越大。**舉例來說，如果你看到一台相機的 f 值為 f/2.8，數值偏小，就表示光圈較 f/7 或 f/9 還大。有點違反常理嗎？沒錯，f 值越小光圈卻越大，確實給人一種有違常理的感覺。只能說，歡迎來到攝影的世界。

簡單來說，如果你想讓更多光線進入相機以提高曝光值，那就設定較小的 f 值。如果你在一個昏暗的房間，f 值為 7.1，你想讓影像更亮一些，這時可以將光圈再打開一點，如 f/4.5，或視你的鏡頭種類而定，最低可調整到 f/1.8。如果你在戶外攝影，f 值太低曝光過度時，這時可以將 f 值調高一些，如 f/7 或更高以收窄光圈。接下來，我們將探討這些設定間的選擇與取捨。但現在，我希望你先專注在曝光。

設定快門速度

第二個設定是快門速度。當你按下相機快門鍵時，會聽到「喀嚓」的聲音。手機拍照也一樣，即使手機裡沒有傳統相機的機械零件，但它複製了相同的音效提示相機的捕捉，「喀嚓」的聲音來自快門的閉合。快門位於相機內部的感光元件之前，**當快門被開啟時，光線從鏡頭進入相機內的感光元件並記錄影像。**

✛ 手機拍攝小撇步

許多手機的 Apps，如 Adobe Lightroom，都具備能自行選擇並調整快門速度、感光度的「專業」拍攝模式。在許多手機相機和傻瓜相機中，快門是固定且無法調整的，但別因為這樣就放棄探索調整曝光這門學問。

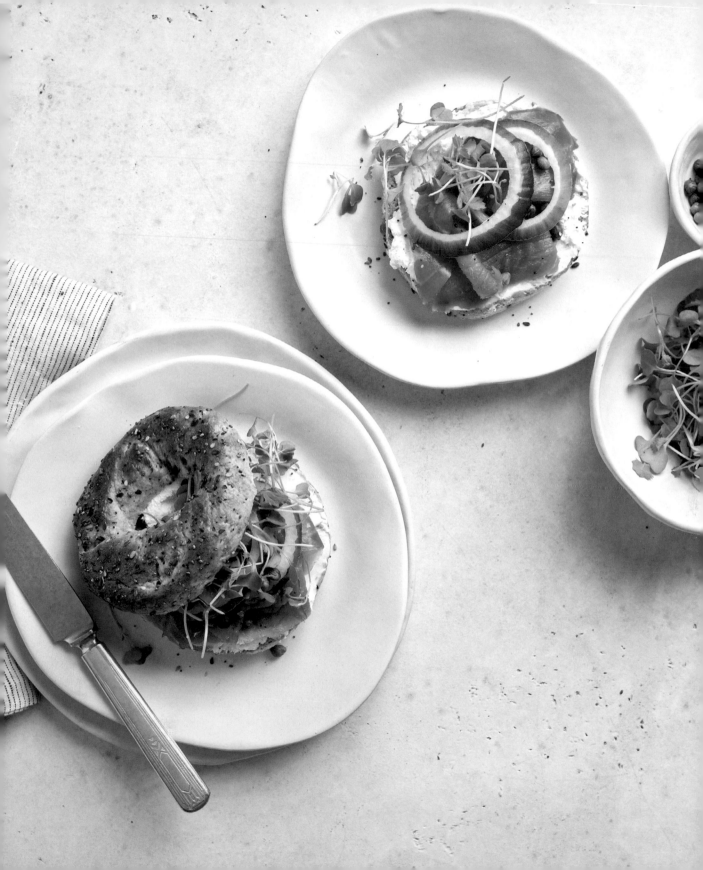

當你按下快門鈕的瞬間，快門被開啟，感光元件曝光後，快門隨即關閉，而影像就被記錄了下來。這個過程可快可慢，取決於你的快門速度。

如果你選擇一個比較高的快門速度，如1/200秒，快門開啟到光線進入的時間非常短暫，代表進光量不多。但如果你選擇了較低的快門速度，則進光量會因為快門開啟的時間較長而相對較多，也會產生更亮的整體曝光。快門速度是用「秒」來表示時間計算。舉例來說，1/200 是 200 分之 1秒，1/1000 是 1000 分之 1 秒，而 1" 則是一秒（"雙引號代表一個整秒）。一秒是很長的曝光時間，會讓大量的光線進入相機。

調整 ISO 感光度

最後，第三項設定是 ISO。ISO 是「測量感光元件對光的敏感度」，當你按下快門鍵，光線穿透鏡頭光圈，進入快門再到感光元件，感光元件對進入相機的光線如何接收呢？如果把 ISO 當作一張捕蠅紙，你希望感光元件黏性特強，能盡可能捕捉任何光線，還是希望它不那麼黏？較低的 ISO 值，如 100 或 200，敏感度較其他數值低，如 1000 或不同種類相機的最高 ISO 值。ISO 值越高，則曝光會越亮。

簡單複習一下，**想要有更亮的曝光，可以透過打開光圈（較低的 f 值）、調慢快門速度或選擇較高的 ISO 值達成；如果要把曝光調暗，可以把光圈收窄（較高的 f 值）、調高快門速度或降低 ISO 值**。但是在特定的情況下，要如何設定光圈、快門速度和 ISO 值呢？這三項設定都控制著曝光，但也有個別的優缺點和創意用法。接下來的單元將繼續探討這些設定，並進一步引導你了解如何調整。但現在最重要的是了解這三項設定，它們的交互運作控制著整體曝光值的明暗差異。

✚ 自我挑戰

把你的相機調成手動模式，如果你從來沒有這樣做，是時候擺脫自動模式，由你全面掌控相機了。

接下來，找到調整光圈、快門和 ISO 值的選項，並開始手動控制這些設定。

輸入以下的相機設定值（或依據你的相機可配合的相似值）：快門速度＝ 1/100、f 值＝ f/5.6、ISO 值＝ 100，找任何物品試著拍一張照片，不用急著讓照片看起來很漂亮或完美，我們先練習調整曝光值就好。

現在，觀察那張試拍的照片，看看會不會太暗或太亮。如果需要調亮一些，你可以降低 f 值、調慢快門或調高 ISO 值；如果太亮，你可以調高 f 值、把快門調快或調低 ISO 值讓照片暗一些，調整到你認為照片曝光度剛剛好為止。

持續重複練習，直到你對切換設定值更上手，並能夠掌握設定對曝光的影響。這或許很不容易而且有點傷腦筋，但我保證，只要多練習手動調整就會越順手，對於攝影的掌握度也會越強。

2. 調整適合的景深

還記得我說過光圈不只是按照鏡頭的開合大小控制進光量，還有其他創意的運用嗎？你有沒有發現，一些照片裡被拍攝的主體很清楚，但是背景卻有點模糊？**那個模糊叫「散景效果」，與光圈有關**，光圈控制著景深，景深描繪著照片的對焦點。深景深代表整張照片清楚的範圍很大；反之，淺景深則代表整張照片中清楚範圍比較小，前後模糊呈現散景效果。

• 當你選擇較大的光圈（f 數值較小），景深也會比較淺，呈現出散景效果。

• 當你選擇較小的光圈（f 數值較大），景深則會比較深，照片整體清楚範圍也較大。

下一頁有範例照片。上面那張照片有散景效果，是以光圈 f/3.5 拍攝；而整張照片看起來比較清晰，是以光圈 f/7.1 拍攝。沒有哪一張才是正確或比較好的攝影方式，完全依照你的個人偏好。

✛ 攝手技巧

相機距離拍攝的主體越近，景深效果越明顯。如果你以光圈 f/2.8 拍攝主體的特寫，再以同樣的 f 值遠離主體拍攝一張，兩者對比，近距離拍攝的那一張散景效果會更漂亮。

✛ 手機拍攝技巧

很可惜地，目前手機的鏡頭還無法調整光圈，但是科技不停進步，所以遲早可以實現。不過手機攝影的人像模式，也是一種模擬散景效果的設計，它會自動偵測畫面中的主體，並將背景蓋上一層模糊，製造出散景的效果。但是這個模式也不是百分百完美，有時候會蓋到不對的地方。總體來說，還是可以達到一樣的效果，聚焦在拍攝的主體上，簡化構圖並增加立體感。

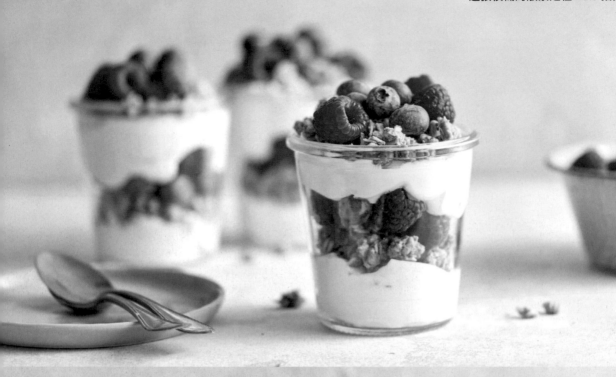

+ 這張模糊的散景是在 f/3.5 拍攝的。

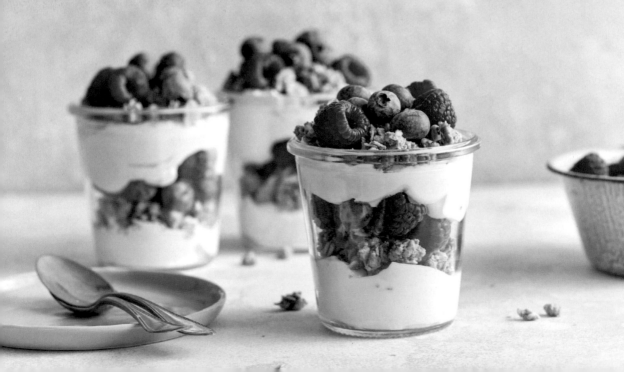

+ 看看這張 f/7.1 鏡頭的焦點。

如果要開大光圈，f/ 數值千萬不要調太低，不然可能會因為景深不足而失焦。以光圈 f/3.5 拍攝的照片為例，拍攝那組的鏡頭光圈值最低到 f/1.8。但是如果用 f/1.8 拍，景深就會太淺，我想確保對焦範圍夠大，讓玻璃杯表面到中心內部都能對得到焦。所以要讓拍攝主體清晰，但是對焦又想呈現一點散景效果，f/3.5 已經是極限了。關鍵在於根據你要拍攝的主體，和希望呈現的感覺調整光圈和景深，因此我總是先設定光圈數值。

散景效果不但感覺很酷，更是一種方便強調拍攝主體的作法，在整個畫面中單獨聚焦，人的視覺會自然地先看到照片中的焦點。這也是吸引觀者目光的眾多工具之一，可以讓人很快注意到一個特定點。

同時，別忘了光圈影響著曝光，如果你要拍出散景效果強且景深淺的感覺，請記得：光圈越大，相機進光量也越多。不過還是要視拍攝地點的光源而定，你可能還需要透過調整快門速度和 ISO 值平衡你對光圈的設定。

✚ 自我挑戰

拍出一張有散景效果的照片，無論使用手機的人像模式，或是調整相機的光圈設定，找一個物品當做主體，用淺景深拍出散景效果。如果你是用數位單眼相機或者無反相機拍攝，通常 f 值會設定在 f/4.5 或更低。如果散景效果不如你預期，請記得靠近主體一點，或把背景挪遠一點以強化景深。試著慢慢靠近或遠離主體，直到找到符合你要的散景效果。

同樣的畫面，這次用 f/7 或更高的 f 值拍攝更深的景深。如果有需要就調整快門速度或 ISO 值平衡曝光值。把淺景深和深景深的兩張照片比較看看，其中一張的焦點是不是比較明顯？你喜歡哪一張的感覺呢？不同景深對照片的影響是什麼？

如果你拍出來的照片特別模糊，或是沒有對到焦，那就先看完下一個單元再回來練習，這樣再挑戰一次散景拍攝就沒有問題了。

3. 凍結時間的祕訣

你有沒有想過把一個動作拍成照片？像是把紅酒倒入玻璃杯、把糖粉灑在林茲餅乾（linzer cookie）上，或是把熱巧克力淋在聖代上。用鏡頭捕捉糖粉灑落的瞬間，就好像糖粉暴風雪般，創造一種感官上的體驗。想像這些瞬間的動作，它們在你的腦海中是模糊的，還是靜止在空中？你所選擇的快門速度會決定捕捉後呈現的樣子。

讓我們複習一下，快門速度指的是「快門從開啟到關閉的瞬間」，快門速度越慢，開啟的時間就越長，所以進入感光元件的光量越多；快門速度越快，進入感光元件的光量則越少。

記得這個概念後，想想看時間和動作的關係。當快門開啟時間越長，而鏡頭前有一個正在進行中的動作，這些不斷移動的畫面就會被記錄在照片中，這個時候你就會看到動態模糊的效果。例如：行人在餐館前穿梭，每一個人看起來都像模糊的雲霧。從快門開啟到關閉的過程中，拍攝的主體如果移動了，就會拍出模糊的照片。這個效果在食物攝影的呈現上可以很漂亮，像是攪拌蛋白、湯或是擀麵糰等，模糊能為這些動作賦予生命。

另一方面，如果你要拍出時間凍結的感覺，那就需要較高速的快門。快門閉合速度快到當下彷彿被凍結。對一般將液體倒入容器的照片來說，如右圖這杯咖啡，快門速度1/200是個不錯的選擇。如果你想把液體流動拍得更銳利，像商業攝影照那樣，1/8000的快門速度就沒問題了。但是記得快門速度越快，進入感光元件的光量就越少。這就是棚內攝影師在進行高速動態攝影時，都需要依靠人工輔助光源或閃光燈的原因。

另一個必須記得的概念是，拍攝過程中移動相機也會對影像造成影響，所以使用慢速快門時要格外小心。以拍攝一盤靜止的食物為例，利用慢速快門讓曝光更亮，但可能因為手持相機的搖晃，反而導致照片模糊，即使你盡可能地站穩腳步，身體還是會稍稍移動，這就會造成影像的模糊，而這也是食物攝影師愛用腳架的原因，使用腳架穩定相機才能在慢速快門下，拍出銳利清晰的照片。要是你只能手持相機，記得把快門調到足以讓鏡頭捕捉動態瞬間的速度。**選擇快門速度的原則是：焦距的兩倍。**如果你用50mm的鏡頭拍攝，那麼快門速度1/100就能避免任何手持晃動而造成的模糊。

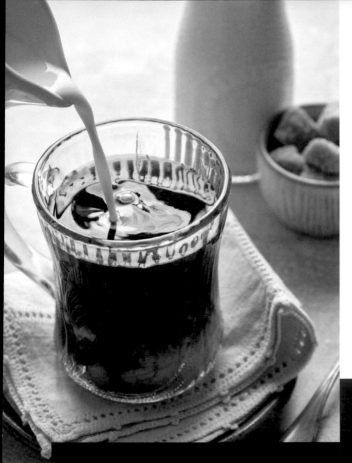

除此之外，選擇一個能創造足夠景深的光圈值，有助於拍攝動態過程中，讓主體能更準確對焦。以左側的照片為例，我把光圈值設定為 f/6.3，讓玻璃杯、咖啡和倒入的牛奶都很清楚，而背景的鮮奶瓶和方糖則融入柔焦中，倒入牛奶的動作讓我們的目光更容易在主體上，所以記得把光圈數值調高一些，才能確保主體清晰不失焦。

＋快門速度 1/200，捕捉凍結的瞬間

＋ 自我挑戰

試著用不同的快門速度捕捉動作。首先，想一段要拍攝的動作，可以請朋友或家人協助進行，像是把牛奶倒入一杯冰咖啡裡、將麵粉倒入攪拌盆，或是在鬆餅淋上楓糖漿，這些都是我很喜歡拍攝的動作類型。要先有心理準備，因為一定得嘗試很多次才能拍到讓你滿意的照片。你可以選擇不需要一直換新食材的動作，這樣比較方便重複練習。選定要拍的動作後，用 1/100 的快門速度試拍，再把快門速度提高到 1/300 拍一張，接著把快門速度調慢至 1/60 再拍一張。

觀察這三張照片，仔細對比使用不同快門速度拍攝有何差異。你喜歡哪一種速度捕捉的效果呢？玩玩看不同的快門速度，適應快門速度和捕捉動作的關係。別忘了快門速度影響曝光值，因此在調整快門速度後，也需要調整光圈或 ISO 值。

＋ 攝手技巧

不確定你的鏡頭焦距長度嗎？焦距是以公釐（mm）計算，是相機鏡頭到感光元件或底片的距離。基本上，焦距的長度決定視角的寬度。如果你用 24mm 的鏡頭，或是能調到 24mm 的變焦鏡頭拍攝，比起較大的焦距（如 55mm、70mm，甚至 200mm）會有比較寬廣的視角、拍攝的範圍更大。焦距越短，視角越廣；焦距越長，視角越窄。你的鏡頭某處會標示焦距的長度，找看看有 mm 的數字。大部分的數位單眼相機和無反相機都會有焦距 18-55mm 的 kit 鏡（kit lens），很適合初學者拿來練習食物攝影。

4. 昏暗環境的拍攝技巧

曝光三角的第三項要素是 ISO 值。我之前有提到，當調整光圈和快門速度後曝光還是很暗時，可以透過 ISO 值調整曝光。舉例來說，假設我們把光圈值調到 f/4.5，快門設定在適合手持的速度，如 1/100，但是環境昏暗拍出來的照片還是不夠亮，這時可以調高 ISO 值到曝光適當為止。如同曝光三角中另外兩項設定，ISO 值對照片的呈現也有獨特的影響。**ISO 值越高，你會在照片裡看見越多「雜訊」**。雜訊，又稱作顆粒感，會讓照片不夠銳利，事實上雜訊不全然不好，但是大部分的食物攝影師都偏好拍出清晰銳利的照片。在下一頁你看到同樣的畫面，我分別用 ISO 值 10,000 和 100 拍攝的兩張照片，對比後銳利度的差異顯而易見，ISO 值較高的那張也比較沒有立體感。

同時，希望你不會排斥調整 ISO 值，在昏暗的環境拍攝，有時只能靠它拯救曝光。慶幸的是，隨著科技不斷進步，能在較暗環境拍照的手機也越來越多，這些手機即使在高 ISO 值下，也能將雜訊降到最低。

如果你希望在照片中營造出獨特的氛圍或心境，這時雜訊（顆粒感）就能成為你的好幫手。ISO 在曝光和創意運用上是很棒的工具，所以別害怕，放膽玩玩看吧！

➕ 自我挑戰

嘗試用不同的 ISO 值拍攝同一個畫面，每拍一張就把 ISO 值調高一些，並觀察雜訊程度的不同。記得，當你調高 ISO 值的時，也要相對地調整光圈或快門以補償曝光值。

或是移動到一個更暗、需要更高 ISO 值的環境，調高 ISO 值的同時，當雜訊開始出現後，記得留意 ISO 值，這樣就可以知道你的相機極限在哪裡，以後拍攝需要調整 ISO 值，就可以方便操作，避免畫質不如預期。

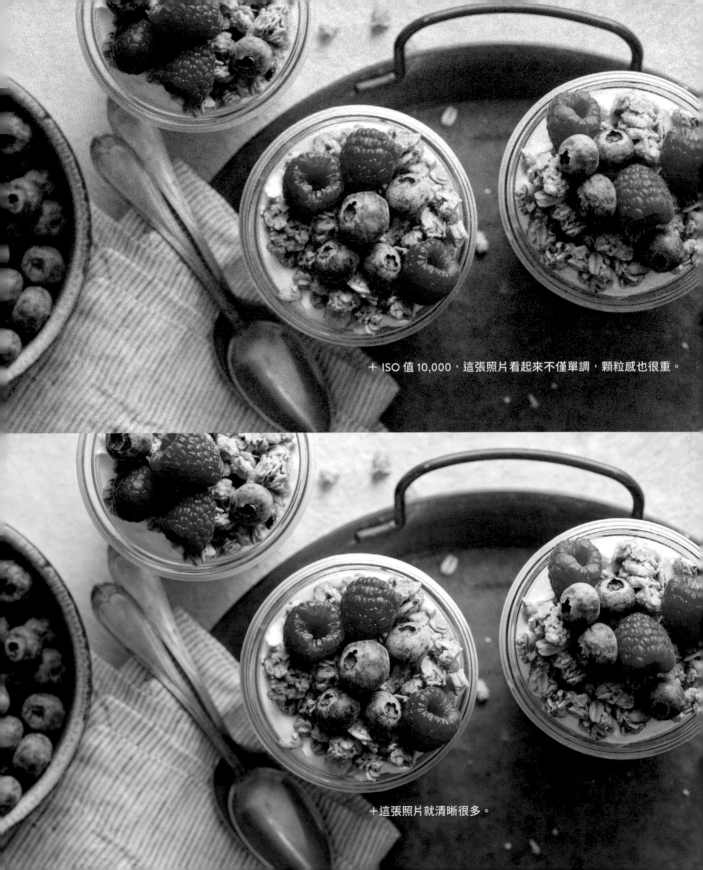

+ ISO 值 10,000，這張照片看起來不僅單調，顆粒感也很重。

+ 這張照片就清晰很多。

5. 判斷相片亮度是否足夠

現在你對光圈、快門和 ISO 比較熟悉了，接下來就是學習如何判斷你的照片是否太亮或太暗。有些人傾向參考相機上的儀表判斷照片的曝光值。關於這部分，我沒有想挑戰任何人，但是我其實不太理會儀表的顯示，我比較偏好參考曝光直方圖，每一張照片我都會去看。

直方圖是一種以圖像形式呈現相片曝光情況的量化指標（影像亮度分布表）。你可以在修圖軟體中查看直方圖，如 Adobe Lightroom 及其手機版，通常也可以在查看照片或即時顯示模式的選項中找到。

直方圖會把照片中每一格像素從純白色到純黑色，以及介於兩者之間的所有灰階（也稱為中間色調），以圖表的方式點繪出來。如果你的照片中有許多淡色或偏白色調的像素，你會看見直方圖整體偏右；如果你的照片整體色調比較灰暗，那麼直方圖上的像素就會偏左。沒有所謂完美的直方圖，因為每張照片的像素、色調分布都是獨特的。但是一張照片的亮暗、色調能平均分布也不錯，因為這樣就不會有曝光不足或過度曝光的問題了。

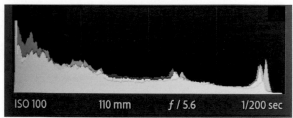

ISO 100　　　110 mm　　　ƒ / 5.6　　　1/200 sec

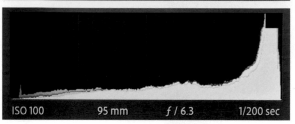

ISO 100　　　95 mm　　　ƒ / 6.3　　　1/200 sec

舉例來說，一張沈重陰暗、布滿暗色調的照片，當你看直方圖時，如果看到右側出現很明顯的缺口，就表示照片裡完全沒有亮色調，也就是說這張照片曝光不足。即使是夜拍，還是要捕捉亮色調產生對比感，吸引觀者對主體的注意。從旁邊這張暗色調照片的直方圖可以發現，暗色調左側明顯多於右側，因為還是有些許的亮色調，所以主體貝果才不至於看不清楚。

這個原則在明亮中拍攝也是同樣的適用。如果絲毫沒有一點暗色調，那這張照片可能會非常單調，沒有陰影就無法創造深度，照片便會毫無立體感。我拍的另外一張比較明亮的貝果照，還是有些許暗色調，讓照片保有深度和清晰度。

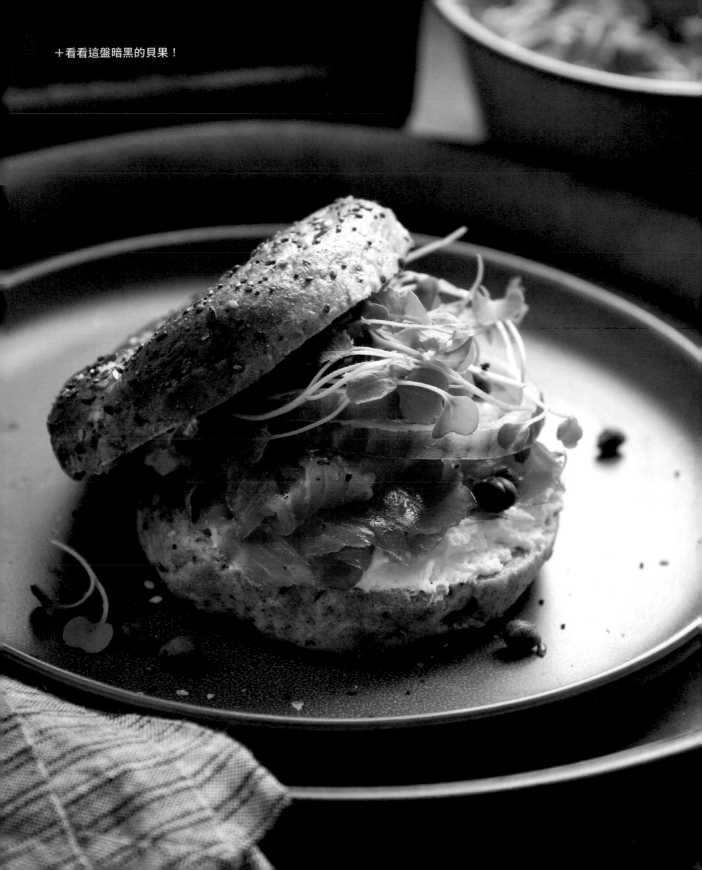

＋看看這盤暗黑的貝果！

注意，拍攝時盡量把色調控制在曝光直方圖的範圍內。如果你不小心調出一個超亮、過曝的設定值，那這張照片的直方圖就會整體向右偏。有些亮色調甚至會太亮，反而超出直方圖的正常範圍，這個現象稱為「高光剪裁」（爆光，highlight clipping），也就是照片失去像素細節。

這在暗色調中也會有相同的狀況。當暗色調的像素超出直方圖左側的範圍時，就是所謂的「陰影剪裁」（死黑，clipped shadows），我的建議是將色調像素保持在直方圖兩側之間，避免照片呈現爆光或死黑，尤其是要印刷輸出的照片。

+自我挑戰

選一張照片放到修圖軟體中，查看曝光直方圖。把曝光滑桿拖曳至右側增加曝光，並觀察直方圖的變化，全部的像素應該會被移至右側。再把曝光滑桿拖曳至左側，像素應該會同樣被移到左側，讓照片呈現較暗的色調。

現在試著拍攝一樣物品，把你所學到的技巧實際運用。進行設定時，留意直方圖的變化，注意直方圖左右兩側，把設定值調整到曝光平衡，且直方圖色調、像素平均分布為止。往後拍照時，記得要養成一種時常參考直方圖的習慣，它會幫助你判斷是否需要透過調整光圈、快門速度或 ISO 值來增加或減少曝光值。

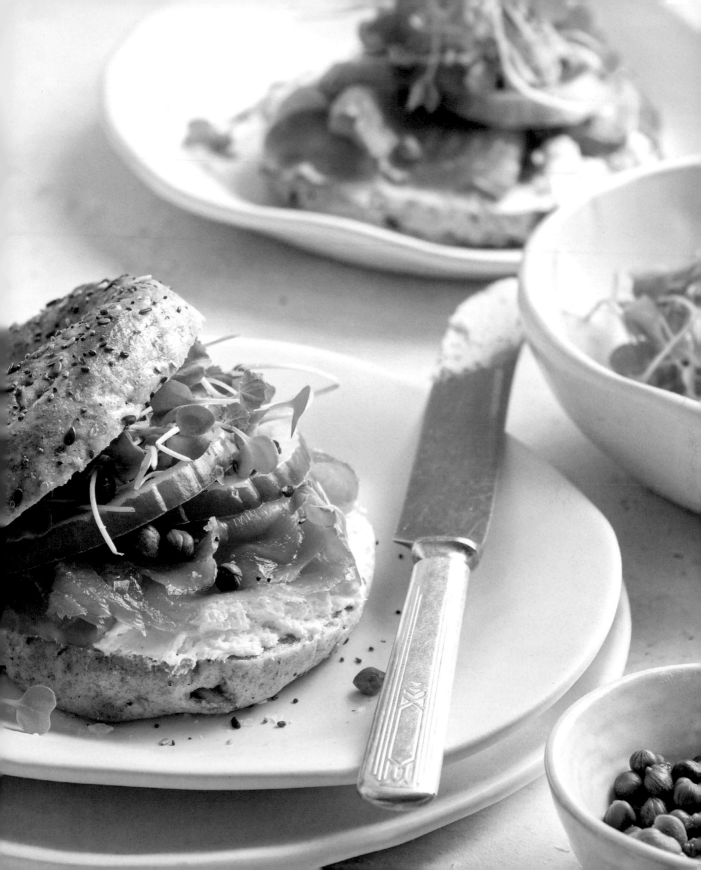

光影調和

襯托美食的最佳利器

+

在本章節中，我會教你運用神祕工具拍出食物美照。你可能覺得在攝影中「光」很難掌握，但其實它最有邏輯和原則。接下來，讓我們一起認識光背後的原理，駕馭這股自然界的夢幻原力！食物攝影旅程的下一站，現在開始！

6. 家中最棒的光源位置

我們如何在一個空間裡尋找最佳的光源位置？答案取決於你希望如何呈現拍攝的主體，當你能掌握適合的光源時，你也能營造出自己想要的視覺效果。

早期拍攝美食部落格時，當我做好一道菜後，我會拿到家裡各扇窗前尋找最佳的光線，讓我想不透的是，有幾扇窗透進來的光線就是很美。

想參透「光」，你必須先拜「影子」為師。 試著研究陰影的性質，觀察陰影是深、是淺，或介於之間。判別光質的關鍵在光影交界處，當光和影區別分明，光影交界處不模糊，那就是所謂的硬光（hard light）；如果光影交界處呈現漸層且模糊，則稱為柔光（soft light）。

比較 P.31 和 P.32 兩張番茄的照片，看得出來硬光和柔光的差異嗎？有沒有覺得這兩張不同的光質讓照片張力和氛圍不太一樣呢？是不是讓照片有不一樣的故事感？像是可以猜到在哪裡拍攝，和在什麼時間點拍攝。

看到硬光的照片，讓我想到一個陽光普照的中午，到附近的農夫市集裡所拍攝的照片。柔光那張照片，則讓我想到家中料理台旁的窗戶，準備切片製作國王餅的番茄。你發現兩種不同光質的獨特之處，沒有優劣之分，一張照片的光影調和，完全看個人喜好。

現在你知道如何判斷光源了，下一步就是學習如何找尋並創造光源。**調整光源的三大要點：1. 與拍攝主體相對的光源大小 2. 光源和拍攝主體 3. 光源擴散的程度。**

首先，光源比拍攝主體大，光線會越柔和。要注意，是「相對」的概念，這點非常重要。最好的方式就是直接觀察，找一扇窗將拍攝主體放在光線透進的軌跡裡，然後觀察呈現的效果是硬光或柔光。

下一步，觀察透入的光源是不是陽光直射，如果是陽光直接從窗戶照射在拍攝主體上，那麼有可能看到硬光，讓你拍出充滿戲劇感的高對比照片。原理很簡單，因為太陽的距離很遠，所以你的拍攝主體相對渺小。但是如果今天太陽在家裡的另一邊，或者窗戶上方有屋簷遮擋，讓陽光不能直接照進來，這樣光源就會相對柔和。在這種情況下，窗戶成為了主要的光源，相對於拍攝主體相對龐大。這就是自然光攝影師傾向於朝南和朝北兩向窗戶的原因，間接光源才能創造更柔和的光。

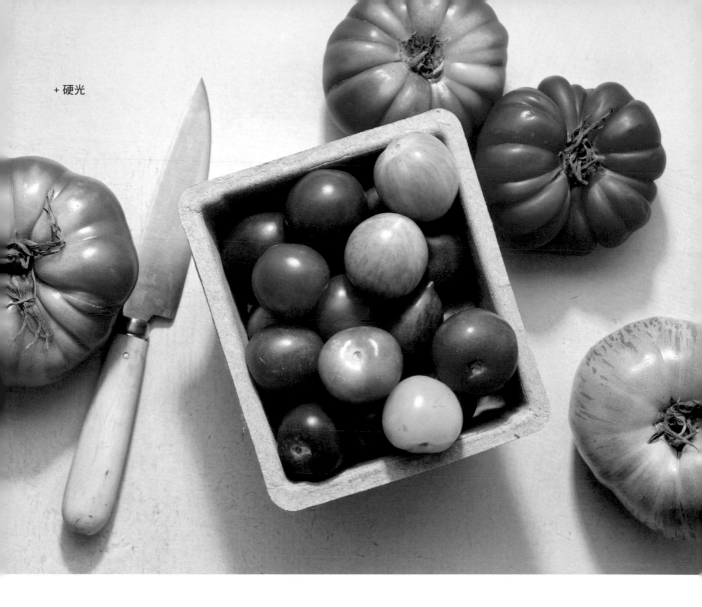

+ 硬光

想要更柔和的光嗎？找有間接光源的大窗戶。我的廚房裡有一扇朝南的落地窗，我很喜歡使用它。同時，調整光源的第二要點，把拍攝主體移到更靠近窗邊的位置，因為當主體越靠近，窗戶相對變更大。背後的原理是當主體距離光源越近時，光線會更加強烈。

我比較著重在柔光的拍攝，除了好掌控之外，也能創造出好看的食物和人像照。當然，也是有喜歡使用硬光的食物攝影師。如果這就是你，那去找有陽光直射的小窗戶吧！

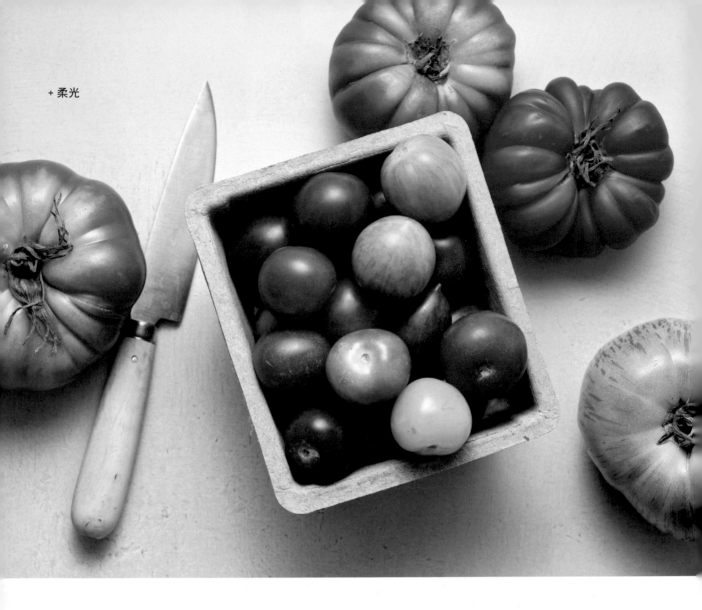

+ 柔光

現在找一扇窗戶來嘗試看看，你可能會遇到這種狀況——你想要柔光效果，但陽光卻直接穿透進來。這時，調整光源的第三要點「擴散光源」就派上用場了。當光源來自太陽或其他小型明亮的光源，光是強烈又直入的。我們可以在光源和拍攝主體之間加上一層柔光布，讓直入的光線均勻擴散在景域中。將光線擴散後，光源相較拍攝主體大，就會產生柔光效果。

光線擴散有很多種形式，雲層就是一種最自然的柔光布，找一個多雲的天氣到戶外觀察自己的影子，就有機會看見光影逐漸轉換。

+ 只要在對的時間，我家裡的南面落地窗就能帶來漂亮柔和的間接光源。

+ 當光源為強烈硬光的時候，我會放上一張 150×200cm 的五合一反光板。

如果天空剛好沒有雲，而你想為用柔光拍攝食物，這時只要使用白色的薄紗窗簾，就可以觀察從硬光到柔光的轉變。攝影配件也有一些柔光的專用工具，例如：五合一反光板（5-in-1 reflector）非常簡單好用，網路上就買得到。

注意，柔光布的厚度對光質有直接的影響，越厚光越柔。

當你接近任何窗戶或光源時，只要想起調光的三大要點，就能幫助你在任何環境拍攝時，減少調光所帶來的麻煩。

＋ 自我挑戰

想要知道你喜歡什麼樣的光質嗎？把手機相簿打開，滑滑看自己拍過的照片，一定有幾張是你的得意之作。一邊看那些照片，一邊研究當中的光影效果，光線是屬於硬光、柔光，還是介於之間呢？繼續瀏覽拍過的照片，你會慢慢看出自己偏好的光質，幫助自己掌握調光的拿捏與方向，建立屬於個人的拍照風格和美感。

接下來，繼續用家中每扇窗戶測試光質，多試拍幾張照片，直到拍出你喜歡的光質。試拍過程中不要忘了，一天中不同時段對光源也有影響，尤其是面朝東西向的窗戶。早上朝西的窗戶可能是間接陽光，到了下午和傍晚，則會轉為強烈硬光。開始認識家裡的每一扇窗吧！讓它們成為你的調光好幫手。

7. 運用顏色讓照片栩栩如生

你有沒有曾經在餐廳裡拍食物照,卻發現顏色很奇怪的經驗呢?白色的盤子卻看起來很昏黃,食物也感覺不美味,改善這個問題的關鍵在於「了解白平衡」。

首先,不同光線有不同的色溫,並以克氏溫標(kelvin scale)為測量標準。1000K 大概是暖色的橘紅燭光,溫標的另一端 10,000K 是冷色溫的藍光,介於中間的 5600K 則是亮白光的色溫。

目前我們的相機都有平衡色溫的功能。以色彩光譜理論來說,如果在橘色裡加點藍光,將會被平衡成白光。所以,如果你在暖橘色光(如鎢絲燈)的餐廳裡拍攝,相機會自動加入藍光調整白平衡,讓照片中的盤子趨近白色,整體也會看起來比較真實。在相機中尋找白平衡的設定加以調整,有時會顯示為 WB(white balance)。

但是如果你在一個有多種色溫的環境下拍攝,白平衡還是有可能出錯。舉例來說,我家廚房的落地窗測到自然日光 5600K,但室內的鎢絲燈測到 2700K 的暖橘光。拍照的時候,這兩種色溫加在一起就會導致色偏(color cast)的問題,因為兩種光源下,相機無法選擇一組正確的白平衡設定值。所以要改善照片色調,最直接的方法就是確保環境內只有單一色溫的光源。

＋ 自我挑戰

準備一些雞蛋,選擇一個你想取景的桌面,然後開始進行調光。確認拍攝環境中的光源沒有多種色溫,如果有的話,請盡量控制在一種色溫。

把相機白平衡設定為自動,拍一張照片後觀察它。白色的雞蛋,是呈現純白的嗎?如果是,就表示這張照片的白平衡設定好了。如果雞蛋看起來有點偏藍或偏橘色,就該試試看其他的白平衡設定。試試看日光、陰天和鎢絲燈,或其他的設定值,觀察哪一種白平衡最合適。有些相機有選擇特定溫標(K)的功能。比方說,在家裡的自然光下拍攝時,我通常設定色溫為 5200K。這個設定值才能讓我拍出最平衡的色調。多嘗試也讓自己更加熟悉白平衡的調整,以確保不論在哪裡拍攝都能讓照片看起來最真實。

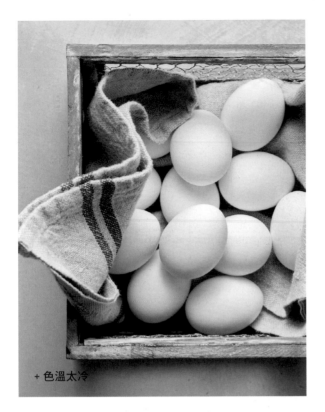

+ 色溫太冷

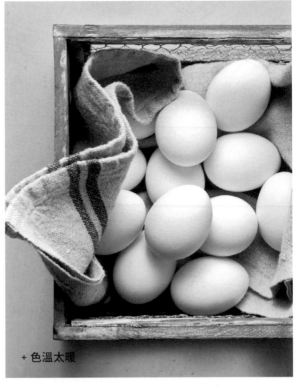

+ 色溫太暖

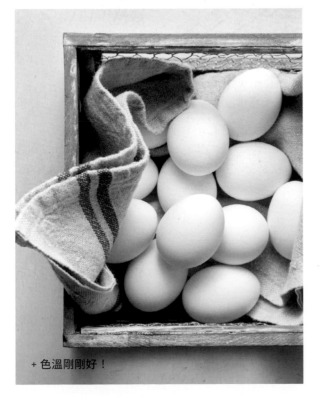

+ 色溫剛剛好！

十 攝手技巧

當你已經能掌握相機設定值的操作，那就進一步選擇拍攝 RAW 檔吧！一般相機預設為 JPEG 檔，RAW 檔是一種未經壓縮的檔案格式，不同的相機有不同的顯示，例如：.CR2、.NEF、.ARW 或 .DNG 等格式，讓你在編輯照片時能有更大的空間修正色調和曝光值。但是 RAW 檔的檔案比較大，而且必須在編輯完之後才能傳送照片。隨著你的技巧越來越進步，拍攝 RAW 檔可以幫助你提升照片加工的能力。

8. 不同光線方向的效果

想像早餐來份鬆軟的英式瑪芬！先橫向對切，再把兩片英式瑪芬放進烤麵包機前，先看看它凹凸不平的表面布滿著顆粒與隙縫，這是它特有的紋理和質感。不管是平滑、光亮或是毛茸茸的表面，食物攝影師最著重的就是質感的細節。

拍出食物的質感，是讓照片美味、自帶香氣的關鍵祕訣。想拍出好的質感，最簡單的方式就是運用光影襯托。我承認，我對光情有獨鍾，甚至是光的追隨者，但我們不能遺忘影子的部分。大量光線從不同角度照射在拍攝的景域中，會讓照片欠缺陰影。**陰影是讓照片建立景深和立體感的關鍵要素。**如果沒有陰影，我們就無法勾勒出食物的外型和質感紋理。就是因為在食物表面顆粒和隙縫所生成的陰影，我們才能直接判斷出質感，而不用親自觸摸拍攝主體。

一個美味的漢堡，要有酥軟的麵包、多汁的肉排，加上新鮮爽口的番茄和生菜。拍出一道美味佳餚最好的方法，就是運用特別導引出的光線方向。打光主要有三個方向：前方、兩側和後方。

我的第一堂攝影課，是在小時候的暑假，那時是用即可拍。爸爸指導我站在光源前為家人拍照，試著讓大家的臉明亮清晰。這樣的打光方向稱作「正面光」，有修飾五官的作用，因此很適合使用在肖像攝影，但是如果要拍攝下一頁的帕瑪森乳酪絲，就不適合用正面光拍攝，因為缺乏陰影就無法拍出食物的層次立體感。這也是為什麼攝影師都會說，不要用內建的閃光燈拍食物，因為當光線直接打在食物表面上，不僅會趕跑陰影，也會讓所有紋理細節跟著消失。除此之外，相機閃光燈的光源相對拍攝主體較小，就像我們上一章提到，這樣會產生強烈的硬光。

那美味的帕瑪森乳酪絲該如何打光呢？答案是使用側光拍攝，也就是說窗戶要在主體的左側或右側。當光線從側邊照到那碗乳酪絲時，不僅能保留陰影，也能打亮每個細節。側光拍攝能巧妙地讓 2D 的平面照片，增添幾分 3D 立體感。

聽到背光拍照時，會讓我想起和家人度假合照的往日時光。「不要朝著光拍照喔！」這句話至今言猶在耳，這其實也是一句實用的叮嚀啦！即可拍的觀景窗讓人比較難區分人和背景，最後總會把妹妹拍成一團鬼影。還好數位時代很快就來了，我們一按下快門就可以馬上看到照片，不用等到底片沖洗出來的驚喜，而且就算背光拍照也不會有什麼大問題。

+ 背光拍攝

+ 側光拍攝

背光是我最喜歡的拍攝技巧之一，只要運用得好，還可以讓食物「活起來」，像是義大利麵、沙拉和湯品都是背光拍攝的最佳素材，因為這幾樣料理體積不大，可以讓光順利地從後方照射到前緣。觀察右邊那張帕瑪森乳酪絲的照片，比起左邊那張，這張的光源換到後方，在乳酪絲的表面產生亮點，還出現微微的閃爍感，同時把陰影轉向觀者的角度，突顯乳酪絲的紋理層次。我在書中還有其他背光拍攝的例子，如 P.71 桃子蛋白餅和 P.129 瑪格麗特調酒，你可以先翻過去參考看看。雖然背光拍攝不是對任何食物或環境都合適，但只要運用得當，就能看見如魔法般的效果。

十 自我挑戰

準備一種紋理明顯的食物，如麵包、乳酪絲或蘇打餅。把食物端到窗戶的光源前，並嘗試挪動盤子的角度，觀察看看陰影如何改變方向。給你一個挑戰，用側光和背光這兩種方法練習，看你能把食物的隙縫和紋理拍得多細緻。慢慢來，花點時間尋找能將食物拍得最有質感的打光方向，並把你的美食照上傳到社群平台，記得標註 #pictureperfectfood 和我分享喔！

9. 從好作品中尋找關鍵要素

教你一個讓人聽起來是 PRO 級攝影師的術語——「鏡面高光」。就是從食物表面反射的小光點，這個效果會讓番茄看起來更新鮮多汁、讓起司感覺更濃郁、讓巧克力醬香甜可口，更不用說一片美味又罪惡的披薩了，廣告照片更是把鏡面高光用好用滿。

鏡面高光，就是當平行入射的光線，和相機鏡頭剛好呈某個角度，照射到一個光滑的表面，再平行反射回相機的現象。這就是鏡面反射，亮度跟主要光源一樣強。

學院派的攝影師會跟你解釋什麼入射角、反射角，和一堆讓人昏昏欲睡的計算公式。我的建議很簡單，只要把食物挪一挪位置，找到那些光點就好了。你的目標，就是練就一個直覺能力，知道把一個會反光的物體，傾斜放在相對相機的某個角度，就會產生「鏡面高光」。

+ 這張照片中的鏡面高光，是我把番茄稍微朝光源方向傾斜擺放產生的。

＋自我挑戰

番茄是我最喜歡拿來拍鏡面高光的拍攝素材，因為它們有不規則的形狀和繽紛的內在；柑橘、檸檬也有同樣的效果。現在，切一盤新鮮的番茄端到你準備拍照的窗前吧！如果是牛番茄就把它們切片，小番茄就對半切。現在，找一個有利拍攝的視點放置相機。想像你的眼球就是相機鏡頭。

現在找一下鏡面高光，有看到任何反光點嗎？把你的視線鎖定在同樣的位置，現在把盤子轉動 90 度，順逆時針都可以。出現更多高光了嗎？還是變更少了呢？將番茄朝窗戶光源傾斜放置，找到光點了吧？再把番茄遠離光源傾斜放置，光點到哪了呢？你會發現，細微的移動都會改變鏡面高光出現的位置。

現在，來捕捉這些調皮光點吧！把相機架設在你視線的位置，並將那盤番茄喬出令人垂涎的鏡面高光，按下快門吧！

繼續調整番茄的角度，你也可以改變相機的視角，觀察光點的變化。隨著你持續練習捕捉鏡面高光，久而久之這會成為你身為食物攝影師的第二天性。但是別忘了，拍攝主體的表面必須是光亮、會反光的，這樣才能產生平行反射。這也是食物攝影師會不斷在食物表面抹油，讓它保持光滑潤澤的原因，懂了嗎？這樣就對了！

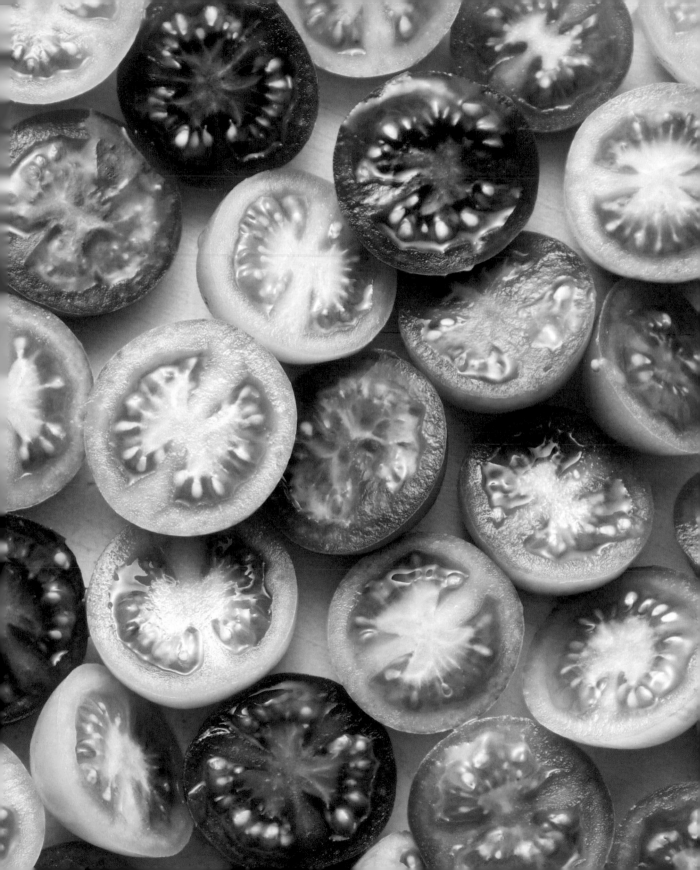

10. 運用鏡子和反光板讓美食成為主秀

你喜歡當眾人矚目的焦點嗎？以攝影來說，我們通常會把主體放在照片中央，可是不表示一定要像拍攝英雄那樣，把主體放在正中間。但是，當要特別出眾時，有一個突顯主體方法，就是在幾個特別的位置增添一些亮點，也就是多放幾個光點在主體上。

讓我們重溫一下物理課，光線碰到光滑平面會產生反射。白色的珍珠版、鋁箔紙或一面鏡子……這種光亮的表面都可以成為反光板增加亮度。

我用三種不同方式拍攝旁邊的蒜頭照。沒有正確或錯誤的方式，只是不同的選擇。第一張我只用窗戶的自然光拍攝，可以看到蒜頭右側的陰影很重，但我喜歡有意境感的照片。第二張照片中，我加入了一張白色卡板，光線從卡板反射到蒜頭表面。你會發現，整張照片的右側被打亮了，這樣的調光技巧**正式術語叫做「補光」，畫面中的陰影處被比主光源還弱的光線填補了。**

最後，在第三張照片中，我用一面小鏡子代替了白色卡板，光線只反射到蒜頭上，而不是整個右側。小鏡子的體積比白色卡板小很多，白色卡板只能反射擴散的光線，而鏡子能產生更直接且聚焦的反射。

＋攝手技巧

避免將所有陰影都用補光填滿，我們不希望失去景深和照片的立體感，陰影是非常重要的一環。專業攝影師就是要操作並維持光影之間的協調，以突顯照片主體、替照片說故事。如果你能調和主光、補光和陰影，那你差不多就是個 PRO 級攝影師了。

＋自我挑戰

找找看家裡可以反光的物品，可以是一張白紙、白色珍珠板、白色資料夾、包著鋁箔紙的烤盤、化妝鏡或更大的鏡子，總之可能性無限大。選好後移動到拍照地點，選擇一項拍攝主體，放在窗前的光源處，架設會拍到補光的相機位置。

把你挑的反光物品放在主光另一側。開始慢慢移動主體，持續嘗試以各種角度觀察光線反射的過程。注意主體擺放的位置和反光板的距離，觀察光線反射的強弱。當你覺得調整好了，聚焦在主體並按下快門，拍出讓人眼睛為之一亮的美照吧！

+ 沒有補光的拍攝實景

+ 運用白色卡板的拍攝實景

+ 運用鏡面反射的拍攝實景

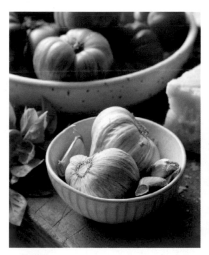

+ 無補光

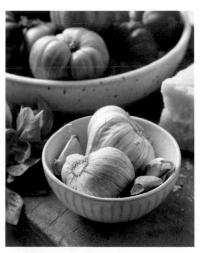

+ 運用白色卡板反射光線

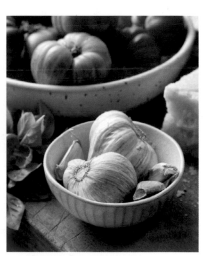

+ 運用鏡面產生聚焦反射

11. 撥弄光影創造迷人氛圍

看完前面的單元，現在你應該非常清楚陰影的重要性，不論是景深、立體感，還是照片的故事性，都仰賴著光影調和。而低色調攝影，更是能將陰影發揮到極致。

低色調攝影就是將主光強度刻意降低，讓照片在大量陰影中，只讓少許光線照射主體，和周圍一大片陰影形成強烈的對比。那種感覺就像黑暗的房間裡，打開一點門縫讓微光透入。

如果你在一個有窗簾遮蔽的暗室裡，那就很容易拍出這種效果，只要把窗簾打開一點點，讓微光照進來，再把主體放在光線路徑就對了。

+ 除了這張頗具意境的國王餅，P.117 的漢堡照也是以低色調拍攝的，翻過去看看吧！

如果沒有暗色窗簾，或是可以遮蔽光源的道具，那就到文具店買幾張黑色珍珠板，把兩片珍珠板擺在最接近窗戶的邊緣，模擬窗簾遮蔽光源，雖然稍微克難一點，但效果還是一樣好。遮光的效果能把一盤美食拍出如畫般的美感。

✛ 攝手技巧

拍攝低色調照片時，要注意你的曝光值應該以畫面中最亮的部分為主。小心，如果你把相機設定在自動曝光模式，相機可能會誤取陰影的部分作為曝光值基準，讓拍攝主體過曝，導致陰影被填滿。低色調攝影的目的，在於光線集中的局部區域，其它部分則送入陰影的懷抱中。希望現在的你，已經更能掌握手動模式和曝光的調整。如果還需要一點時間練習也沒關係，隨時翻閱前面的單元來加深你的技巧。

✛ 自我挑戰

試拍一張刻意減少光量的照片，你可以利用窗簾、黑卡板，甚至黑色的資料夾當作遮光板。要記得，拿來遮光的物品必須是黑色，或是深灰色，因為淺色會反光。重點是減少拍攝的光量，但同時打亮主體。試著遮蔽光源，並拍出能突顯主體的照片。即使你比較喜歡明亮舒適，帶有清新空氣感的色調，也不妨試著一窺低色調效果的美。

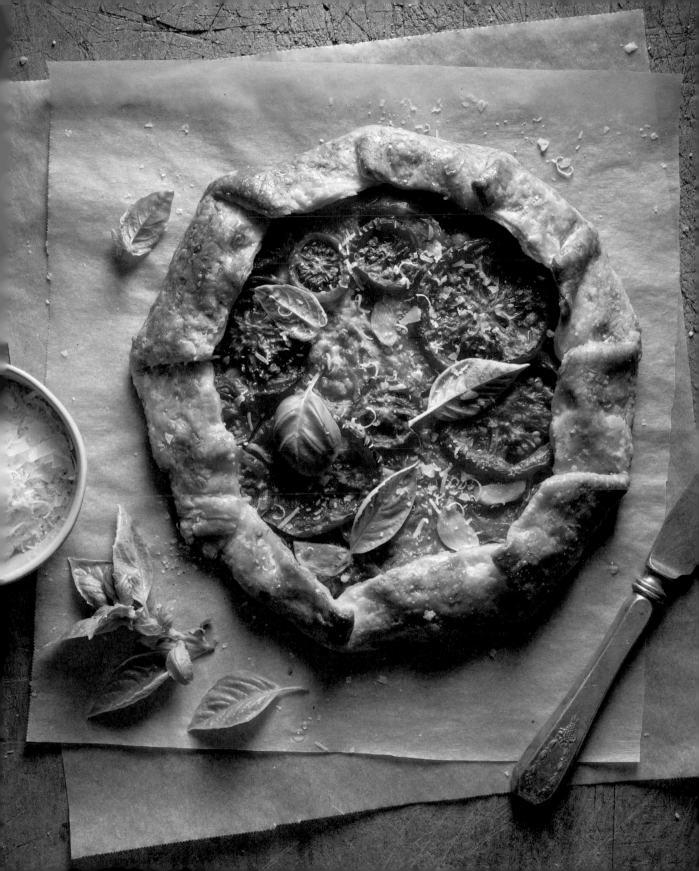

照片故事

拍出一張會說故事的好照片 打動觀者的心

+

一張出色的照片可以讓觀者著迷，一起穿越到特定的時空，用不同角度欣賞食物的美。攝影師就是透過照片，向觀者訴說一件件故事，將我們帶入照片的世界裡。在本章節中，我們將一同探索各種說故事的方法，讓你用照片說自己的故事。

12. 把自己的故事帶入照片中

全世界的人都愛吃美食，這是不變的道理。不管是巷弄美食還是高級料理，食物的美好不只有味道而已。一聞到廚房裡煎培根的香味，彷彿回到了小時候禮拜六的早上，媽媽都會為我和妹妹準備豐盛的早餐。看著烤箱裡的蛋糕慢慢成形、香味四溢，總會讓我想起這些年度過的生日，自己又老了一些。照片會對你說話，不僅是食物美味、擺盤好看而已，更厲害的是獨特的感覺和體驗，能勾起你內心的記憶，而這就是照片故事的力量。**我們可以將自身經驗和觀點拍進一張張照片中，讓照片不只是單純的影像紀錄，更能讓攝影師和觀者之間溝通。**

我可以看著一張自己從未嚐過的美食照，在完全不了解照片背景下，卻產生共鳴和連結，這種感覺真的很奇妙。身為食物攝影師，我們透過光線、顏色、紋理和道具填滿整張照片，向觀者訴說照片的故事。對故事的細節敘述地越多，照片也就越精彩。

隨著翻閱本書，你應該也發現每一章節的照片，都有各自的主題和故事。第一章主要是早餐系列，是我童年的一些美好回憶，都停留在家裡附近的早餐店。拍攝前我會先在腦中先想起餐廳場景、聲音和香氣，留意它們帶給我的感受。我記得餐廳裡柔亮的晨光，和室內淡紫藍的色調風格。我也記得餐廳用餐區的溫暖，和等待早餐的三明治、美味的穀物百匯上桌時，那種雀躍的心情。店內的小飾品、人造花、鑄鐵鍋、和糖漿罐的金屬光反射，我記得的非常清楚。這些回憶成為我拍照時的創意發想，同時也呈現在照片中。正是有這些回憶，才能讓我拍出具有自我風格的照片，希望正在看這本書的你能喜歡。

「獨特是敘事的靈魂。」── 約翰・霍奇曼

＋自我挑戰

在腦海中想像一道能讓你想起重要回憶的美食，拿出你的筆記本和鉛筆，把想到這道菜時，心裡所浮現的話寫下來，想像它色香味的每個層面。你在哪裡享用這道菜？上菜時，你第一眼看到的擺盤是怎樣？食物是冷還是熱？用餐環境的溫度又是如何？你是在一天中的哪個時間用餐的？氣氛如何？寫下至少15個想法和回憶，越詳細越好。

用你寫下的清單，思考該如何將這些回憶轉化為視覺傳達給觀者。該用硬光還是柔光拍攝？拍照場景的色調是光亮、空氣感，還是有比較強的主色調？如果需要特別搭景，是田園懷舊風還是時髦光亮感？選擇道具時也要再三考慮。在每一個回憶旁，寫上該如何透過視覺傳達給觀者。參考你的筆記清單搭建出適合那道料理的背景。別怕把屬於自己的風格帶入拍攝中，照片故事敘述地越詳細，就越有機會讓觀者留下深刻的印象。

13. 增添色彩傳達不同心情

色彩是說故事的最佳利器。你可能已經了解色環的原理，也知道不同色調對照片意境的影響。紅色代表精力充沛、活躍；藍色則有酷涼、沉靜的感覺。然而，色彩能傳達的資訊，遠比小學美術課還多。色彩品質只要有些許變化，就會大幅影響照片故事的敘述。因此，對色彩的掌握度，也攸關照片是否能吸引你的觀者。**想掌握色彩，就要先了解色相、明度和飽和度，這對你會有很大的幫助。**

色相是色彩的基本屬性，也是色環上顏色的區分方式，例如我們常說的顏色名稱——紅、橙、黃、綠、藍、靛、紫。

明度代表色彩的明暗程度。如果將純黃色加上一點黑色，它就會變成暗黃色，但如果加上白色，就會變成淡黃色。

飽和度是色彩的純度和鮮豔度。比方說，一張綠色的餐巾紙，它是鮮豔且飽和的綠色，還是比較柔和的綠色呢？當你開始比對照片裡的顏色時，你會發現有些攝影師偏好大膽和高飽和度，有些則傾向較柔和且低飽和度，兩種風格都能巧妙地運用在照片故事中。

最後，**色溫**是顏色的冷暖色調。任何顏色只要加上了藍色，就會降溫一些，就連暖色相的紅色也會呈現冷調紅。同樣地，任何顏色加上了暖色，就會變得暖亮一些。把綠色加上一點黃色，會讓綠色更暖亮，而加上藍色則會讓綠色冰冷一些。

色相、明度、飽和度和色溫等，這些特性是讓人類肉眼辨識數百萬種顏色的關鍵。但是我覺得更神奇的是色相中明度、飽和度和色溫的改變，居然也可以說故事！

舉例來說，一塊暖亮的紅色餐巾和一條更深色的酒紅色餐巾，分別帶給你什麼感覺？或是光彩奪目的亮黃色，對比柔和典雅的金菊色呢？如果在照片中選用粉彩色調，會讓整體感覺活潑可愛，增添童趣感。但如果選擇更重、更深的顏色，那會營造比較嚴肅、內省性的氛圍。

欣賞照片時，特別留意一下明度、飽和度和色溫的運用，以及不同效果帶給你的感受。良好的色彩運用技巧，都是從敏銳的觀察力開始。對色彩特性和視覺感受的掌握度越好，你就越能有效地透過照片說故事。

十 自我挑戰

來訓練一下我們的眼力。找幾張不同顏色的紙，你可以從報章雜誌剪下來、借用一些小孩子的美勞用具，或是到文具店買些彩色紙。如果你想專業一點，可以到美術用品店購買色票、色卡，可以是同樣色相，只要你喜歡就好。

首先，將顏色從最淡排到最深的明度排列。相信我，這聽起來很簡單，但實際上不容易。如果你盯著兩張色卡，正在苦思到底哪張顏色比較深，那恭喜你做對了，這就是訓練的目的。有些顏色的明度看起來極度相似，所以盡力就好。你也可以請家人或朋友排排看他們的明度順序，每個人排出來的順序都不一樣，這也是它好玩的地方，在藝術的世界裡，意見與討論從來不間斷。如果剛剛明度的視覺挑戰沒有讓你抓狂，那就準備好接招吧！接下來，將你的色紙、色卡依照飽和度高低的順序排列。每次評估飽和度時，我總會問「如果我把綠色加上一點綠色，它會更綠嗎？還是已經綠到底了？」還沒說完，臉可能已經先綠了。

再來，將色紙、色卡依照色溫排列。是不是突然覺得，分辨顏色怎麼變得這麼難？但是，我保證經過這些訓練，一定會有很大的幫助。最後，把你對每張色紙、色卡的感受和想法寫下來。研究不同色相時，腦海中有沒有勾起一些回憶？哪些顏色讓你情緒緊繃？哪些讓你放鬆？哪些又能讓你興奮、能量滿滿呢？

這些練習能幫助你提升對色彩的掌握度，過程可能很惱人，但同時經驗值卻是加倍提升。多觀察色彩的些微差異，並將顏色的不同性質與感受連結內化，你就越能做出直覺的判斷，搭出漂亮的景、選擇最符合照片氛圍的道具，拍出水準之上的美照。

+ 最淡排到最深的漸層變化。

14. 拍攝食材和準備過程

如果你只拍攝最後的成果那就太可惜了。捕捉製作過程也是很好的攝影素材，可以讓觀者像是置身故事之中。

拍攝製作過程時，我會注意兩件事。首先，我會問「在哪裡拍？」當然，大多數的料理過程都在廚房裡，但是在廚房拍攝是一個挑戰，因為必須考慮到光源夠不夠充足，和環境空間適不適合拍攝。如果是餐廳的廚房就更困難了，工作人員忙進忙出會干擾拍攝，變化因素太多了。**思考一下，環境空間如何影響相機操作。例如，白平衡調整、是否需要人工光源？以及什麼樣的鏡頭比較合適……等問題。**另一個選擇，就是換地方拍攝。舉例來說，我家廚房的料理台後是深色的櫃子，所以當我想拍攝食材時，就會端到餐桌上拍，那裡不僅有一面採光很好的大窗戶，柔白的背景也能襯托食材的鮮美，再搭景營造氣氛，就能拍出我想要的感覺。

拍攝製作過程時，另一個要考慮的是料理的次序，以捕捉最吸引人的畫面。料理中的哪一個步驟，能勾起廚房裡的回憶？單手翻炒、澆淋醬汁……有哪些特別的動態適合被捕捉？有沒有一些上相的食材？比如說，之後的幾個單元，我放上烤蛋糕的照片。提到烤蛋糕，就想起小時候媽媽做蛋糕時，打蛋會使用蛋黃分離器。這段回憶給我拍攝幾張打蛋瞬間，和蛋殼靜置在砧板的拍攝靈感。蛋糕的麵糊從攪拌碗裡倒入烤盤模具的畫面，既美味又好看。我會把腦中的想法寫下來，蒐集成一張拍攝清單，不管當天要拍什麼，我都會帶到拍攝現場，幫助自己更有條理地記錄每一個鏡頭，並按照計劃拍攝，就像是劇本的概念。在拍攝時也會臨機應變調整計畫，但是我建議先準備縝密的拍攝計畫，以防遺漏重要的畫面，因為精彩錯過就不再有。

✛ 自我挑戰

找一種你想拍攝的食材。如果你不擅長料理，找一個願意為你做菜、照顧你，和你廝守到……喂！不是啦，我是說，找個朋友幫你準備一道菜，讓你一邊拍攝料理的過程。

仔細讀一遍筆記本裡的食譜，選出你認為適合拍攝的料理步驟，並思考怎麼拍最好看。假設今天你要拍攝披薩的製作過程，有些可以預想到的料理步驟，你就可以先寫下來，例如：揉捏麵糰、乳酪刨絲和加入香料等步驟。把這些步驟記下來，蒐集成你的拍攝清單。如果你想進一步練習，可以先翻到 P.59 參考「道具擺設」，以及 P.94 的「相機拍攝視角」。拍攝時光線很重要，有時連你的穿著也不容馬虎。我知道有很多要注意的細節，但只要經常練習，操作模式就會越來越熟悉，變成一件自然的事。

只要找到了想拍的食物，馬上計畫拍攝料理製作的過程。拍完後，對照一下列出來的拍攝清單。你有按照計畫逐項完成嗎？有拍到意料之外的畫面嗎？有沒有遇到一些挑戰呢？從每次的拍攝中學習，讓自己更加熟練。隨著每次拍攝，配合書中的練習，你會發現拍照的品質和速度會變得更加卓越。

+ 餐桌上製作過程的攝影。

15. 設計構圖動態感

食物攝影被歸類在靜物攝影的領域中，身為攝影師，我們的工作就是要想辦法讓觀者的目光，停留在照片上越久越好。一段充滿動態感的畫面，能讓觀者發自本能地注視。

暗示性運動，指的是在靜態畫面中加入一項元素，讓觀者能夠自行在腦海裡播放這段畫面。 想像一位酒保正優雅地將紅酒倒入高腳杯中，或是一位老披薩師傅正展現高超的拋接技巧。雖然這些都是靜止的畫面、凍結的瞬間，但是我們的大腦還是本能地預見紅酒潑灑入杯，和拋接披薩、麵粉飄灑在空氣中的樣子。

像這樣的「暗示性運動」，甚至可以更巧妙隱晦，不需要靠額外的人力、工具或特別的相機設定就能達成。事不宜遲，我們馬上來學！

＋自我挑戰

想像你在蛋糕塗上一層糖霜，你最喜歡什麼口味呢？瑞士蛋白奶油霜是我的最愛！想像一下碗裡糖霜的質地、紋理和光澤，接下來呢？拿著抹刀刮起一球糖霜，這要用點想像力！接著把罪惡的糖霜，輕輕地放在蛋糕上，讓它變得完美無瑕。

再來，用抹刀把糖霜塗抹在蛋糕上。注意！抹完第一回合時先停手，保持你現在的姿勢。現在把抹刀移出畫面，並聚焦在糖霜塗抹過的軌跡，接下來的動態對於觀者就是一種暗示性。

腦中有這個畫面後，現在輪到你來拍一張暗示性運動的照片了。拍攝的主體沒有限制，發揮你的想像力吧！你可以像我一樣用糖霜點綴蛋糕，或是把花生醬塗抹在吐司上。或者你想拍出義大利麵撒上一撮羅勒、用一把復古的木調羹在鍋中攪拌義式紅醬的畫面，拍出美食的動態美。盡情發揮創意，讓你的照片動起來吧！

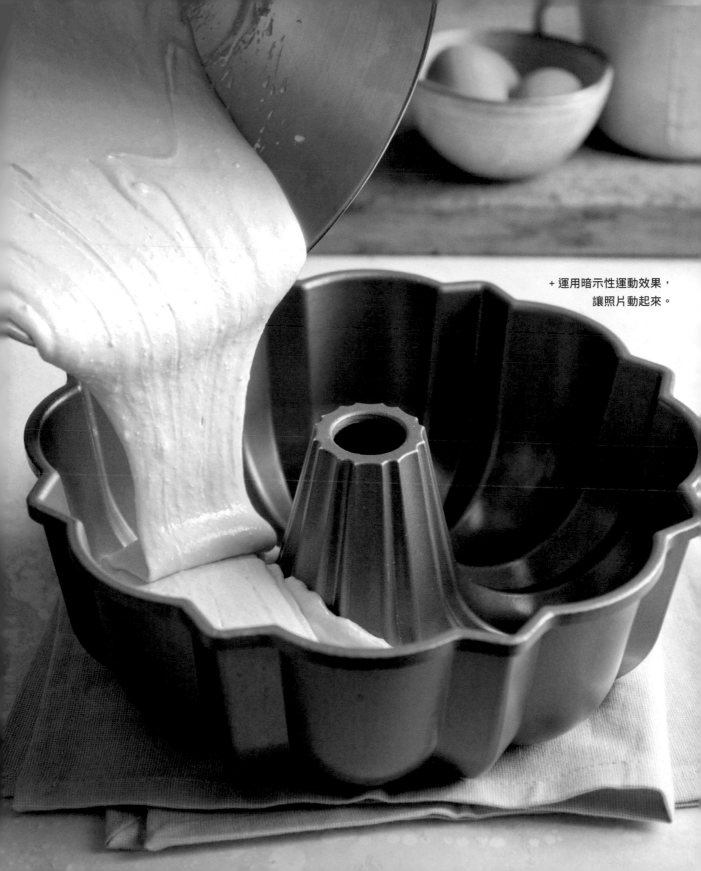

+ 運用暗示性運動效果，
讓照片動起來。

16. 加入「人」的元素

美食照片中出現一些人的元素，是很重要的敘事手法。**像是準備食材、料理菜餚，和享用美食的人出現在照片中，都是重要的「人」的元素**，這些元素可以是正在做菜的手、充滿笑意的眼神，和吃得滿臉糖霜的嘴。這個概念雖然聽來很浪漫，但只要有人出現在照片中，就會自然地變成視覺的重點，有時還會搶過原本要拍的食物，讓觀者無法分辨照片的重點是食物還是人。以下我統整了一些練習，不管是拍自己，還是將其他人當作元素，都是需要留意的重點。

- **衣著合適很重要！**

 如果你只會拍到手，那衣著或許不是那麼重要。但是照片裡適時出現一些人的身影，像是手、手臂或身體，都能提升立體感和意境。所以衣著就像思考適合用什麼樣的道具一樣，也要精挑細選，避免穿一些充滿花紋，或是顏色太醒目的衣服，試著從食物為出發點，你想要訴說什麼故事，就選一件能加分的衣服。我喜歡亞麻、丹寧料質的衣服和圍裙，既有足夠的質感替照片加分，也可以自然地融入畫面中，完全不會太搶眼。

- **小心怪爪出現！**

 手在照片裡很容易變得很詭異，看起來像惡魔的爪子，特別是拿著糖漿罐或一湯匙醬料的姿勢。所以每次我都會用不同的姿勢試拍很多張，看看什麼樣子最自然。你也可以在鏡子前練習，找出最唯美的握姿。

- **你，可以再靠近一點！**

 替鬆餅淋上楓糖漿的時候，手的位置太高可能會讓手和楓糖漿罐一起出鏡，感覺就會很奇怪。所以，在開始淋之前，先擺好手的位置。你可能會覺得手的位置很低，太靠近食物了，但是我保證，這樣的構圖才會比較平衡。

- **指甲也要美美的！**

 我的美甲師都會笑我都選裸色系的指甲油，她會慫恿我挑戰一些更大膽的顏色，但為了攝影入鏡，我都會維持中性色調。尤其是拍攝案子，客戶都會要求入鏡的手和指甲必須乾淨自然，不可以影響整體美感。在這個前提之下，如果你要拍的照片需要靠鮮紅指甲油或水鑽來襯托，那就塗吧！別理我，堅持自己的想法，並做出最適合的選擇。

- **用腳架拍攝！**

 把相機放在穩穩的腳架上，才能把食物和入鏡的你拍得好看。當相機在腳架上，這時有幾種方式可以按下快門，你可以設定倒數計時、用遙控器控制快門，或者有些相機還能連接手機APP拍攝，視你相機而定。

- **別擋住光源！**

 光對照片來說是最重要的。也許你已經調整好最佳的光源角度，但是把人的元素放進去，就會遮蔽光源，反而會幫倒忙。不管是手或身體入鏡，前提是絕對不能擋住拍攝主體的光源。如果擋住了，那就換個位置或姿勢吧！為了避

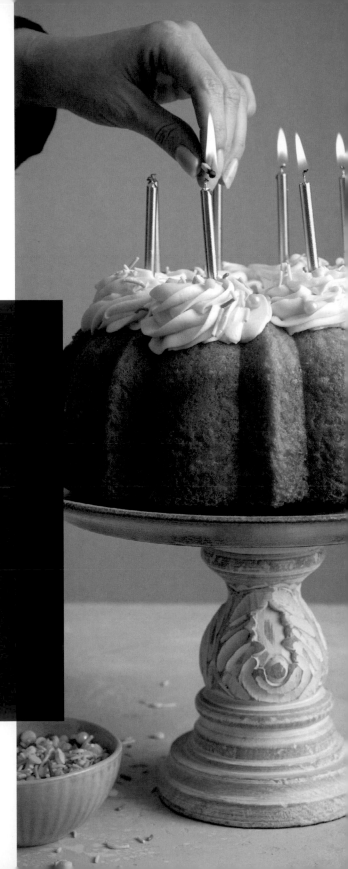

+ 加入「人的元素」增加動態感。

免遮擋光源，我傾向把身體和手擺在照片兩側，相對於光源的另一邊。

- **注意拍攝姿勢！**
 如果攝影師也要入鏡，不論你是坐著或站著，姿勢都非常重要。

十 自我挑戰

擬定一張加入「人的元素」的拍攝企劃。你想訴說什麼樣的照片故事？入鏡的人和食物又有什麼樣的關係？是廚師嗎？酒保？奶奶？媽媽？爸爸？摯友？各種角度和位置都可以嘗試，再看看對照片整體的影響是好還是壞。如果你要入鏡，實際拍攝前，在鏡子前盡量練習姿勢，別害羞！也記得試拍各種角度的照片。

我比較謹慎一點，至少要拍 30 張以上才會有一張覺得可以的。拍攝完畢後，重新評估拍得好的和不好的地方，思考下次可以怎麼改善。把心得寫下來，保存第一手紀錄，日後拍攝時都可以拿出來參考，或進一步調整。

17. 放大視角拍一整桌菜

想想你最愛的美食。我最喜歡蚱蜢派（grasshopper pie）、水牛城辣雞翅和媽媽的美味凱薩沙拉，不是照順序點餐，或是一起下肚啦！每一樣美食都會勾起一段特別的回憶，讓我想起和親朋好友相處的美好時光。

親友聚餐時桌上都是滿滿的美食，這時該如何呈現呢？本單元我們來練習一口氣拍一整桌菜，別跟它客氣！食物攝影通常都傾向專注拍攝一道菜，但是我們的思維要跳脫一下，拍大、拍廣，也是有很高的學問。

大型構圖的拍攝，依景域內的主體數越多，挑戰與難度也會越大。以左頁的蛋糕派對照為例，照片裡有一整塊蛋糕、餐盤和紙巾。一開始面對眼前這麼多東西，擺設一定很有難度。我的對策很簡單，**平常聚餐吃飯，食物和餐具怎麼擺，拍攝時我就怎麼擺**。你也可以讓多一點人入鏡，只要謹記我們前幾個單元的重點就沒問題了。

看食物照片時，可以思考這道菜是在什麼時間點拍攝？是在大家就坐前嗎？如果是，桌面擺設就會比較整齊。如果是用餐後才拍的，那構圖就會受到影響，這點應該很好理解。你可以觀察大家吃到一半時桌面的樣子，紙巾使用後會皺掉、食物和飲料會少一半，餐具也會亂七八糟。拍照時也要隨時回想照片所要傳達的故事是什麼？你希望觀者看到照片後，會有什麼樣的感受？

+ 餐桌上的小細節不要漏掉了！像是燒盡的蠟燭、蛋糕鏟。

✛ 自我挑戰

筆記本拿出來，寫下一道最能勾起你心底回憶的料理。可能是一道家庭料理，或是你和朋友最愛煮的一道菜。想像一下你會和誰一起享用這道美食，你們在餐桌上團聚的感覺，對方會是什麼樣的姿勢？他喝什麼飲料或酒？大家才剛動筷子嗎？還是已經吃到一半？背景播放什麼音樂？是正式的用餐場合，還是休閒團聚？餐桌上大家都在聊些什麼？把你能想像到現場的情形都寫下來，可是只是幾個字，或是幾句話，但是這些文字紀錄能讓你在選擇道具，和拍攝的前置作業上有更清楚的方向。試著把這些記錄匯整成最終的拍攝清單吧！遇到這種拍攝機會，我會抓緊捕捉廣角俯拍的畫面，也會多拍幾張四分之三角度的食物特寫。花費這麼多前置作業的時間，一定要善加運用，各種角度都多拍幾張。

如果你想加上一些人的元素，那可能要多請些朋友來當你的模特兒了。哎呦，既然這樣，乾脆直接辦一場晚餐派對邀請朋友，再跟大家說你要免費幫他們拍美照就好囉！最後，把餐桌場景搭建起來，然後依照拍攝清單一項項完成就可以了。但是，拜託不要在別人大口咬下食物時按下快門。沒有人咀嚼食物的時候會好看，絕對沒有，而且你會被討厭。

道具擺設

選擇合適的道具襯托美食

+

我記得第一次買盤子，正在挑選時，我那超有品味的奶奶問我「雞蛋擺在這組盤子上，會好看嗎？」當時我覺得這是個奇怪的問題。但是隨著我開始增加道具的收藏，現在每當我要買新盤子前，還是會想像一顆雞蛋放在上面的樣子。奶奶的問題，其實深藏著智慧，提醒我要準備適合食物的碗盤。食物才是主角，所以替食物選擇合適的餐具、杯皿，加上好看的亞麻布和布幕也是同樣的道理。本章節（如下頁圖）將告訴你，如何將道具巧妙地擺設在拍攝場景中，襯托美食並讓照片更加分。

18. 準備一組常用的攝影道具包

我記得第一次和食物造型師一起合作，造型師艾倫教我好多東西。艾倫有一台折疊手推車，上面載滿不同的小箱子。她把第一個小箱子打開，裡面是各種色彩的紙巾，折疊的非常整齊。接下來，她打開下一個箱子，裡面是分類好的刀叉餐具。另一個箱子裡，則是各種醬料碟和手捏陶碗。艾倫的隨身法寶箱令我驚豔，而我也開始收集不同道具，這些年我也累積了不少實用的法寶，有些變成我的愛用道具，也有些被我拿去二手商店賣掉，等待下一位有緣人。

在考慮道具的使用時，先清楚自己的需求是什麼，這樣才能選擇最合適的道具。如果你是一位想要打造個人風格的美食部落客，或是創作者，那就不用這麼費工，只要準備少量的常用道具，搭配你所要拍攝的食物就好了。我在美食部落格上，分享了許多法式砂鍋料理（casserole）的照片，我也買了一個白色鑄鐵砂鍋，用來料理美味的家常食材。我還有一組淺灰色斑點的西餐盤，在我的每張美食照片中都有它的身影。這種顏色的盤子，有一種天然有機、居家舒適的感覺，很符合我的風格。

如果你的客戶很多，或是你正在開拓商業攝影的事業，那麼你就需要準備種類多一點的道具收藏。在你開始收集道具之前，建議你可以先找找看附近有沒有攝影道具店或食物造型師。**城市裡都有一些可以租借拍攝道具的店，這樣就可以省去購買和收納的麻煩。**如果有其他部落客或攝影師在附近，不妨跟他們借用一下。

如果你對道具有特別要求，也有充足的預算和空間可以收納道具，那就直接買起來吧！我會到處買道具。我有很多獨特和耐用的道具，都是在古董店、二手商店和房產拍賣會中購入。到目前為止，我最喜歡的幾件道具，都是我透過口耳相傳、社群媒體和網路搜尋而購入的手工瓷器。手工瓷器通常會比較昂貴，但是它們的特色和品質，讓我覺得 CP 值很高，也很常會使用到。

不論你是租借道具，或是準備道具收藏，選擇適合自己的就對了。以下是我個人收藏中，最常使用的幾件道具：

* 中性色調的陶瓷碗盤：最好準備兩組中性色調並且為一深一淺的道具，方便營造和捕捉各種氛圍。

* 陳舊、復古的餐具：如果不是整組購買，而是個別挑選（如古董店）的話，同一種道具我至少會買三件，因為當我拍攝比較多道菜時，每一道至少有一組同樣的餐具。對了，如果你的拍攝畫面中會出現堆疊的餐具，記得選擇奇數的擺放數量，在視覺上會更加有趣、協調。

+ 這些是我愛用的道具。

- 平底酒杯：有時候放上幾杯飲料或酒，能讓構圖和照片故事更加分，但是一般的紅酒杯又稍顯龐大，會影響構圖。我喜歡放上簡單的平底玻璃杯，既能增添視覺豐富度，不會太搶戲，也不會讓觀者有雜亂的感覺。

- 紅酒杯：拍攝高級美食料理時，放上幾個紅酒杯營造高雅氛圍吧！平底和高腳杯我都喜歡，而且紅酒或白酒都適用，視你拍攝的食物和構圖而定。

- 老舊的砧板：中性色調且刻痕遍布的老舊木砧板，是食物攝影師們的最愛。你會常常在這本書中看到我最愛的砧板，以各種方式為拍攝主體增加特色、層次和照片效果。挑選木砧板的顏色時，請挑剔一點，木頭顏色要避免選擇太橘或太黃的，才不會搶走食物本身的風采。

- 亞麻紙巾：高品質的亞麻紙巾是我的必備道具。品質比較好的亞麻紙巾會比較有重量，因此對折後較平順不易掀起，而且它的質地紋理也比一般便宜的紙巾更有質感。我最常使用的紙巾尺寸為 56×56cm。

- 紡織品：除了紙巾外，各式各樣的紡織品也是實用的道具，茶巾、棉布和桌巾都是常見的選擇，我甚至保留以前家裡的白色帆布窗簾，偶而也派得上用場。這些紡織布料很適合當作拍攝背景，或是用來增加畫面的深度和質感。

選購道具前，我都會先考慮這個道具是否適合我要拍的食物，這點很重要。如果是家用碗盤餐具，我會挑選大膽明顯的圖案設計。如果是用在食物攝影上，要記得道具永遠只是襯底輔助，不可以太搶眼。像是深紅色的盤子只適合吃飯用，但是我不會拿它當道具。

十 自我挑戰

這個禮拜你可以做些什麼，以增加道具種類和選擇呢？如果你不打算準備自己的道具收藏，找找看附近的道具店，或是向專業人士租借。

如果你已經有一些道具了，那你可以將它們歸類盤點。我入手新道具時，會先拍照並上傳到網路相簿，以後和客戶討論拍攝時，就可以傳給他們參考，我也比較好掌握自己有的道具，避免之後重複購買。

19. 挑選背景和表面材質

自從我開始選擇拍攝的表面材質和背景後，拍出來的照片質感明顯提升。**簡單解釋一下，表面是你拍攝時入鏡的桌面或平面。背景則是拍攝畫面中位於表面後方的垂直面，不管是正拍還是四分之三的角度拍攝都會有背景。**

我剛開始接觸攝影時，都是在廚房的中島櫃或餐桌上拍攝。不過，除非你家像雜誌裡的樣品屋一樣美（我家絕對不是），否則場景很難襯托食物的美味。像是我家的餐桌，是大亮橘色，我的中島櫃又黑又亮，拍攝起來反光很嚴重，當我看著照片，不知道自己是在拍食物還是流星。

所以，當我第一次看到食物攝影師特別挑選平面材質和背景後，我忽然有種「喔～原來可以這樣！」的頓悟。我們有很多方法能取得不錯的平面。隨著食物攝影越來越熱門，網路上就有販賣特製的背景板。塑膠印刷的背景板不僅便宜好用，攜帶上更是方便，我很喜歡。但是這些背景板用久了，難免還是會斑駁毀損、摺痕遍布。

除此之外，我也發現塑膠印刷背景板不適合拍攝近距離特寫，因為印刷出來的質地紋理，近看還是跟真實的材質不能比。如果只是要拍一般的俯拍鏡頭，把照片上傳到社群上，塑膠背景板會是個經濟實惠的好選擇。

如果你有這方面的預算，也有公司在販賣不同材質紋理的特製背景板。這些公司多半對食物攝影領域有一定程度的了解，並且知道紋理深淺的程度在製造上該如何拿捏，才能與照片構圖和色彩理論達到協調。而這些特製的背景板，在我的工作室中也算是昂貴資產之一。你也可以在家裡DIY背板平面。我試過很多做法，把漆面木夾板塗上一層牆面修補膏（五金行就買得到），用刮刀將修補膏均勻塗抹，留下自然的塗抹痕跡，放一天等它乾了後，你就會得到一面漂亮的手工背板。如果你發現背板表面的抹痕太過繁密，可以拿砂紙修磨。質地紋理太多反而會有反效果，表面也容易凹凸不平。

接下來，我在乾燥的背板表面塗上暗淡色的顏料。我建議先從中性色調開始，之後再慢慢嘗試更大膽的顏色。你也可以試試看，把不同顏色混在一起創造出花紋斑點風，利用海綿和破布玩出不同的圖案和紋理。等顏料乾了之後，如果滿意自己的創作，最後只要噴上透明保護膠就大功告成囉！噴上保護膠背板還是會沾染灰塵，只是替顏料的色澤和質地紋理加上一層保護。

+ 把牆面修補膏塗抹在木夾板上。

+ 混合灰色和白色的顏料，塗在這塊背景板上。

如果覺得工程太複雜，那就用最便宜的材料——紙來製作吧！羊皮紙可以讓照片增添特色，帶入故事感。我在工作室裡放了白色和棕色的羊皮紙各一捲，要拍隨時都可以拿來用。翻回 P.43 的照片，國王餅下面墊的就是羊皮紙。

＋攝手技巧

我在購買平面背板時，會選擇至少 61×91cm 的尺寸，如果背板太小的話，構圖會被侷限。

＋自我挑戰

挑選一道菜，用三種背景拍攝。觀察不同背景對照片的影響，以及不同顏色和質地紋理，有沒有讓食物看起來更美味，還是搶奪了它的風采。這些背景，有沒有幫助你說故事呢？或是創造讓人目不轉睛的美感？背景的趣味和質地紋理是否足夠？永遠要記住，背景就是一張照片的脊椎，是照片的生命支柱。所以挑選背景平面的眼光與功力，一定要不斷自我訓練才行。

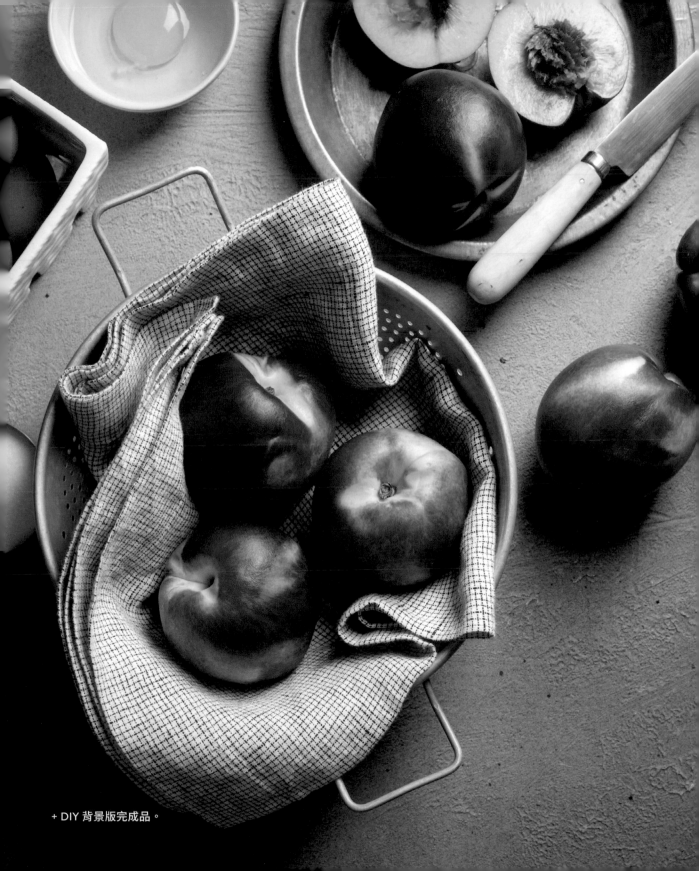

+ DIY 背景版完成品。

20. 用造型師的眼光挑選道具

每次實際拍攝前,我會再三盤點我的道具收藏,有需要我就會添購。**拍攝的前置作業中,我最喜歡的部分就是尋找最符合食物的構圖、特色和色調的道具搭配。**

我們拿右頁的蛋白霜照片舉例。蛋白霜有很多種拍攝方法,我可以拍蛋白霜在進入烤箱前,一個個放在羊皮紙上的樣子。我也可以拍烤好的蛋白霜,放在蛋糕盤上,準備上桌的樣子。甚至還可以拍一個蛋白霜被偷咬了一口,放在紙巾上的樣子。回到我拍的這張照片,我想要呈現剛出爐的香氣感,所以我把蛋白霜放在墊有羊皮紙的烤盤上,那不是隨便的普通烤盤,我準備了幾種不同的烤盤,依照不同食物的拍攝需求選擇最合適的一款。我有一個乾淨全新的烤盤,適合拍攝高檔料理。在這張照片中,我用了復古的烤盤,像是媽媽會使用的款式,讓人看了有一種「同學朋友要來你家,媽媽烤一盤點心請大家吃」的感覺。在道具上運用得當,會讓照片質感更加分。

我會隨時準備好棕色和白色的羊皮紙,就像我說過的,顏色選擇很重要。白色的蛋白霜,剛好可以用棕色的羊皮紙加以映襯。

這張照片中,除了主體蛋白霜外,你也可以看到一些額外加入的物品,主要為了增加構圖趣味點。加入這些額外物品前,我也會思考一些問題,例如:加了會讓照片更有故事感嗎?適合這張照片的氛圍情境嗎?它的顏色符合整體主題風格嗎?會不會太搶眼?加入這些物品,是否能夠提升構圖的平衡感?

選擇一些適合的道具後,我會把它們擺在我要拍攝的平面和背景前,實際測試怎麼擺設比較好看。我們可以利用這個時間研究照片構圖,以及道具拍起來的效果好不好,這也是我們必須狠下心的時刻。

當你興奮地嘗試一樣你喜歡的道具,但是試拍後發現非常不適合,可能是顏色太衝突、圖案花紋太繽紛,或是尺寸大小的問題。我曾經堅持己見,硬是要在畫面中加入一個道具,結果拍出來的照片我都不喜歡。無論你想走極簡主義,或是大膽前衛的風格,還是要記得,放入畫面裡的物品或道具要能幫助你說故事,並將觀者的注意力導向主體,也就是你要拍的食物。

＋攝手技巧

當我看到別人拍的照片中有我喜歡的道具,我會主動詢問那位攝影師哪裡可以買到。如果你有追蹤我的社群媒體,就會看見我常常貼文中,和粉絲分享道具可以在哪裡購入。

＋ 剛烤出爐,撒上糖粉的蛋白霜。

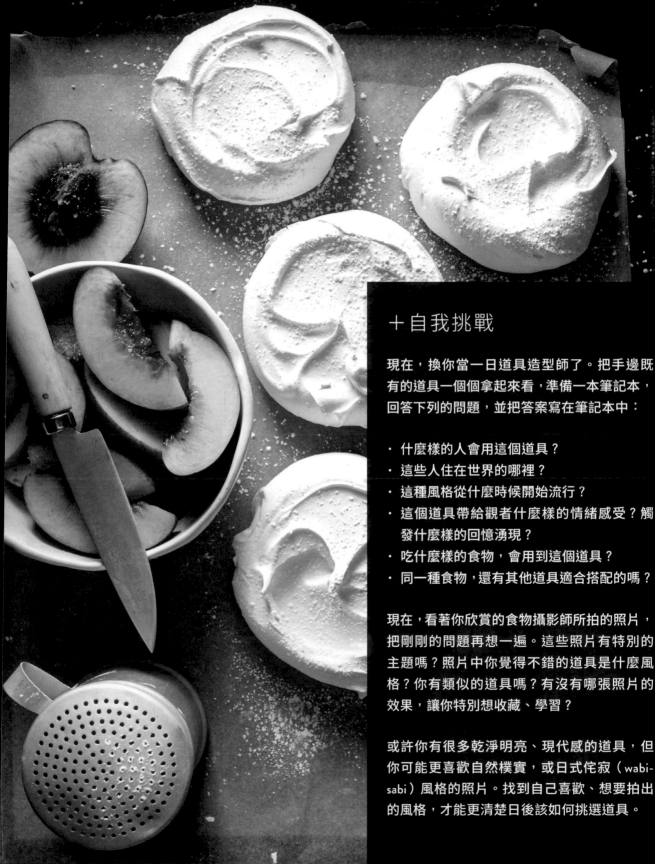

十自我挑戰

現在，換你當一日道具造型師了。把手邊既有的道具一個個拿起來看，準備一本筆記本，回答下列的問題，並把答案寫在筆記本中：

· 什麼樣的人會用這個道具？
· 這些人住在世界的哪裡？
· 這種風格從什麼時候開始流行？
· 這個道具帶給觀者什麼樣的情緒感受？觸發什麼樣的回憶湧現？
· 吃什麼樣的食物，會用到這個道具？
· 同一種食物，還有其他道具適合搭配的嗎？

現在，看著你欣賞的食物攝影師所拍的照片，把剛剛的問題再想一遍。這些照片有特別的主題嗎？照片中你覺得不錯的道具是什麼風格？你有類似的道具嗎？有沒有哪張照片的效果，讓你特別想收藏、學習？

或許你有很多乾淨明亮、現代感的道具，但你可能更喜歡自然樸實，或日式侘寂（wabi-sabi）風格的照片。找到自己喜歡、想要拍出的風格，才能更清楚日後該如何挑選道具。

21. 餐桌禮儀知多少？

你有上過餐桌禮儀課嗎？這種課聽起來像是要消逝的藝術，但其實對道具擺設，卻有直接的關聯。一張照片中，餐具的選擇和擺設，通常會配合整體構圖的美感安排。**以餐桌禮儀為標準，什麼樣的刀叉餐具、玻璃酒杯和碗盤放在一起比較相稱，還是要留意一下。**

我還記得有一次拍攝食譜照片，我們為了拍一碗湯在布景搭設。那時美術指導問我們有什麼種類的湯匙可以選擇，我想到湯匙的面積比茶匙或甜點匙還要大，所以就拿了幾隻不同的類型給美術指導看。這樣細微的眉角在高級餐廳裡更重要，把對的餐具放在相對的食物上。

餐具擺設在不同文化中，也有很多要注意的地方。比方說，我在拍攝日式料理時學到，在餐桌上筷子絕對不能交叉疊放，因為有死亡的意思，很不吉利。

我知道一下子很難記住所有餐具擺設的眉角，所以我建議在拍攝前先上網做點功課，並把該注意的事項全部記錄下來，以供未來參考。舉例來說，如果你要拍攝生蠔，那就準備一般在餐廳裡會和生蠔一起上桌的餐具，並參考餐具的擺放位置。同樣的道理，能分得清楚甜點叉和西餐叉，是身為專業食物攝影師最基本的能力。當然，遇到不懂的東西，絕對不要不好意思提問，我們寧願勇敢提出問題，以免等到拍錯就來不及了。

十 自我挑戰

這是一個進行研究的好機會。請把下列餐具列表詳細看過一遍，將你知道或用過的餐具圈起來。接下來，把你不熟悉的餐具寫在筆記本中，花點時間研究一下。

- 烤布蕾碗
- 義大利麵杓
- 湯盤
- 番茄匙（tomato server）
- 湯碗
- 蛋糕分片器（cake breaker）
- 大餐匙
- 皮爾森啤酒杯
- 茶匙
- 品托啤酒杯
- 柚子勺（citrus spoon）
- 高腳杯
- 咖啡匙
- 可林杯
- 甜點匙
- 高球杯
- 雞尾酒叉
- 威士忌杯
- 橄欖點心叉
- 愛爾蘭咖啡杯
- 沙拉叉
- 波爾多紅酒杯
- 西餐叉
- 勃根地紅酒杯
- 甜點叉
- 碟型杯
- 肉叉（joint fork）
- 香檳杯
- 奶油刀
- 鬱金香杯
- 西餐刀
- 甜酒杯
- 乳酪刀
- 奶油籤（butter pick）

- 番茄匙（tomato server）：一種於英國維多利亞時代所流行的銀器，其用途為透過匙面精美雕花孔洞，瀝乾番茄片的水分，類似於麵杓的功用。

- 蛋糕分片器（cake breaker）：由美國俄亥俄州人 Cale J. Schneider 於 1932 年發明，其梳耙狀的設計有利於分切如天使蛋糕等鬆軟甜點。

- 柚子勺（citrus spoon）：一種類似茶匙的銀器，其匙尖或邊緣兩側刻有鋸齒，可將果肉與果皮分離。

- 奶油籤（butter pick）：一種類似於奶油刮刀的銀器，其螺旋尖頭能夠讓使用者在刮取奶油時，刨出可口的波浪捲狀奶油球。

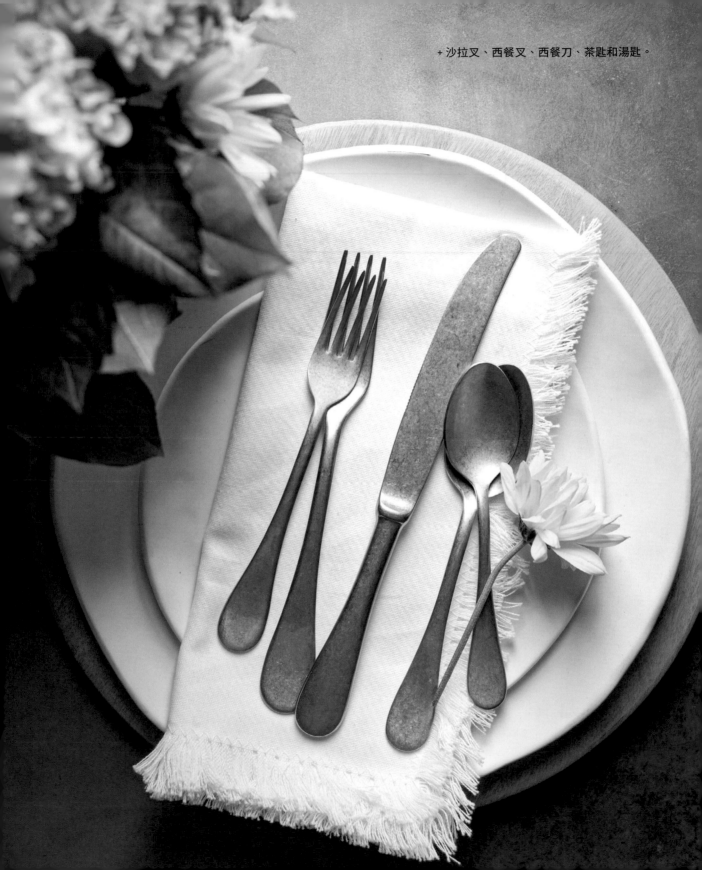

+ 沙拉叉、西餐叉、西餐刀、茶匙和湯匙。

22. 擺設餐巾的技巧

拍攝西餐時,還有一個影響畫面的關鍵因素,那就是餐巾的擺放方式。從我開始攝影以來,大半的美好歲月都花在這些難搞的餐巾上,心真的很累。為什麼這麼難搞呢?因為要讓餐巾自然地融入照片中,真的不是件容易的事。每次我把餐巾擺進畫面裡,它總是不如我心中所想的整齊漂亮。如果你也有切身之痛,那這本書你就買對了!我已經幫你整理出幾個擺放餐巾的小撇步,只要照著做就能讓畫面變得超美。

- 撇步一:在餐巾噴灑一點水增加可塑性,幫助你維持想要的樣子。我建議準備一罐小噴霧瓶,在噴灑的時候才不會留下明顯的水印。

- 撇步二:將餐巾重新折一次。如果餐巾看起來太整齊,或是太僵硬,建議你可以把餐巾打開後,再朝反方向折回去。這樣會讓餐巾不會太像是樣品。當餐巾太直挺、平順,沒有一點紋路摺痕,拍起來就沒有立體感,學到了嗎?

- 撇步三:保持真實。就像我在單元 17 (P.57)所討論到的,平時吃飯如何擺盤,就怎麼擺放拍攝道具。如果要拍攝法式砂鍋蓋在餐巾上,我就會把餐巾墊在砂鍋底下,再整個端到餐桌(或拍攝的平台)上,這樣餐巾的擺放就會非常自然,不像是刻意塞進去。真實的道具擺放,會讓照片的敘事效果更加分。

- 撇步四:向專家學習。有許多道具造型師和攝影師,根本就是餐巾魔術師!關於餐巾的折疊和擺放,我向這些魔術師們學了很多。如果沒有認識的也沒關係,翻開美食雜誌和食譜就可以看到很多餐巾擺放的藝術和巧思,把你有興趣的記錄下來,日後當作拍攝的練習範本。

- 撇步五:道具餐巾不要洗。我發現餐巾洗完之後,結構都會稍微被破壞,導致擺放不易平整對齊。所以每次拍攝我都會格外小心,深怕把道具餐巾和亞麻布弄髒了。如果真的沾到醬汁或髒掉了,我會用濕海綿擦乾淨,就是避免整條拿去洗。

✛ 自我挑戰

這次的挑戰先不管食物,我們動手玩創意變成餐巾魔術師!拿一塊餐巾布和一個盤子,先將兩者並列平放後拍一張看看感覺如何。餐巾平放在桌上自然嗎?需要稍微調整一下嗎?對折、反折再攤開,用不同擺放位置和折疊方法試看看,並繼續試拍。擺放道具時,要一直反問自己「加入這個道具會襯托拍攝主體,還是會很突兀搶鏡?」。用幾塊不同的餐巾反覆測試,看看哪幾塊好用又好搭。或許你會和我一樣,最後有一大堆喜歡的餐巾,但我最常使用的只有一部分,因為這些餐巾作為道具比較容易調整位置,拍起來也比較美。本週的自我挑戰,在每一張照片裡放入一塊餐巾,跟著本單元的幾個小撇步,讓餐巾在畫面裡看起來舒服又自然。或許在這個過程中,你會找到自己的獨家小撇步也說不定。

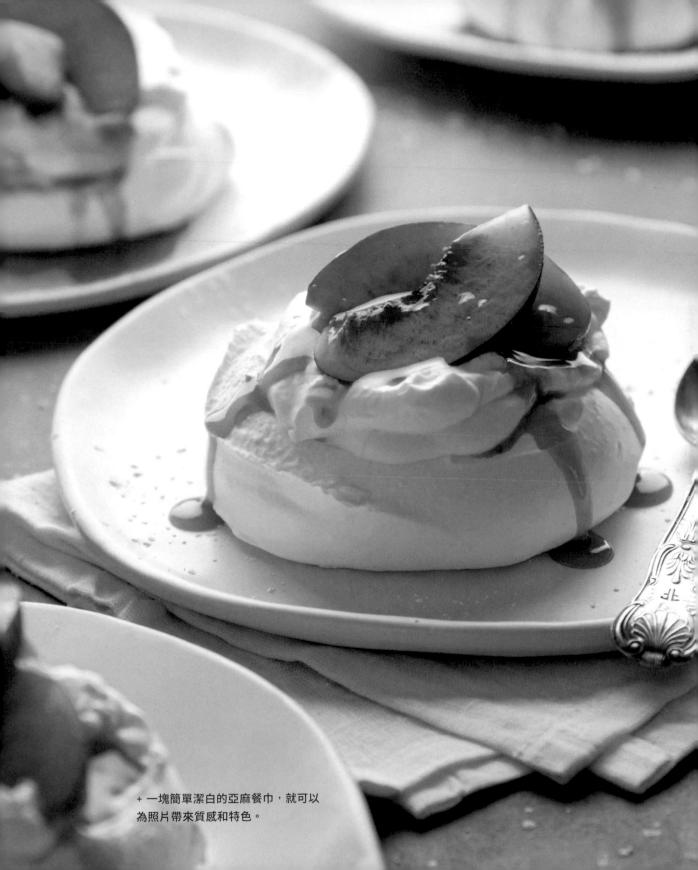

+ 一塊簡單潔白的亞麻餐巾，就可以
為照片帶來質感和特色。

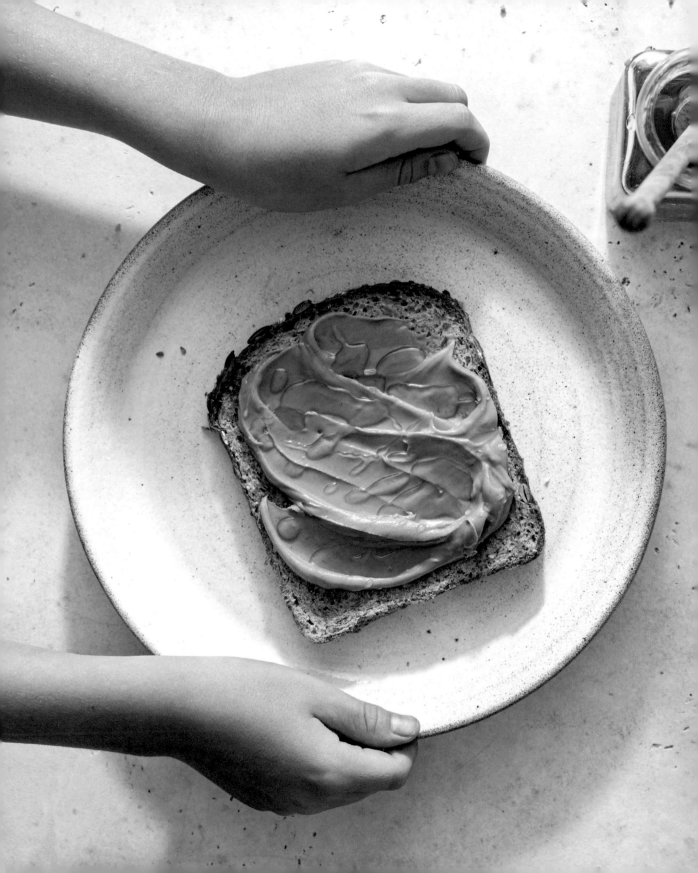

構圖

巧妙擺設讓視覺效果最大化

+

你有沒有曾經把布景、道具和拍攝主體擺設好後，卻又花很多時間重新調整構圖，但是總感覺哪裡怪怪的？構圖的安排與掌握，就是照片中不同元素排列的化學反應，也是攝影中的一門藝術。在這個章節裡，我會教你一些構圖的基本原則，讓你的照片不僅好看又充滿驚喜。來吧！讓我們繼續踏上攝影的旅程。

23. 尋找視覺參考點擴大靈感

不可能憑空變出漂亮的照片。計畫一場拍攝時，我們都會先在腦海中跑過一輪生命中的大小回憶，例如：博物館裡的藝品、小時候的相簿、親戚家裡的壁紙、曾經看過的書籍、電影、卡通、禮物的精美包裝紙、社群媒體上的照片、食譜網站等。我們活在一個充滿視覺刺激的世界，任何看得到的事物，都左右著我們的行動。這也是我會一直廣泛地接收新資訊的原因，必須不斷提升自己的視覺流暢度。

在我們探索構圖原則前，我準備了符合食物攝影的幾個食譜和美食雜誌上的範例，給你參考看看。**這些照片都是專業攝影師和道具造型師的精心傑作。照片看多了自然會培養出審美之眼，幫助我們一眼就能剖析每張照片是如何建構。**細微的觀察能力會成為按下快門的指令和依據。

舉例來說，早期我開始接觸食物攝影時，深深地被雜誌上一張穀物麥片的照片吸引，為什麼呢？因為那張照片是用低角度拍攝，所以只看得到碗頂少許的麥片和水果丁，像是小孩子在偷看碗裡的食物，滿足人的窺視慾。從此，我就開始在自己的作品中加入這樣的視覺元素。單元14（P.51）參考照碗裡的蛋液，就有著同樣的效果。

我訂閱了很多不同的雜誌，持續收錄新的照片到我的美照收藏中，用來擴增視覺參考，讓我隨時都有拍攝靈感。

＋自我挑戰

這個禮拜安排一個悠閒的假日午後，和自己來場約會，擴充視覺參考資料庫吧！可以到附近書店或有販售食譜的超市逛逛。你也可以上網搜尋家裡附近的圖書館，看看有沒有一些美食雜誌的電子書可以借閱。翻閱這些不同的書籍刊物，獲取一些靈感吧！我會被特定的雜誌吸引，就是一看就覺得比其他有趣的刊物。這沒有不好，反而更清楚喜歡的風格和品味。如果你碰巧看到了一張特別心動的照片，或是一本能啟發靈感的書籍刊物，那就對自己好一點，買下它！並收錄到你的收藏中，成為視覺參考的養分。如果真的很喜歡，也可以直接訂閱，讓你每個禮拜或每個月，多了一件期待的事。

你也可以在 Pinterest 上傳你最喜歡的美食照，建立自己的靈感圖版。我會依照不同美食分類，這樣每次尋找都會很方便快速。如果你在 Pinterest 建了一個餅乾圖版，下次要拍餅乾前，你就可以迅速查看這些照片，從而得到一些靈感。

24. 選擇一個明顯的視覺主體

攝影的目標就是要讓觀者的注意力引導到照片中，先看到拍攝的主體，再留意周遭的景物。一張屬害的照片，是透過巧妙安排的構圖所達成，這就是擺放配置的藝術。聽起來很簡單，但這或許是攝影中最難的項目之一，一張照片的成敗關鍵就在構圖。

許多人在構圖第一步犯的錯，就是忘了設定拍攝的主體，這會讓觀者非常容易失焦，不知道你到底想拍什麼。有時候，加入額外的輔助道具，或是一些次要的主體，常常會搶了首要主體的風采。我不是勸你不要加入道具，而是要有恰當的構圖安排，就算照片中塞滿了額外的道具，還是有辦法讓觀者第一眼看到主角，就是你要拍攝的主體。因此，安排構圖時關鍵的第一步，就是要先設定拍攝主體，你才會知道焦點要擺在哪裡。

聽起來很容易吧？但是我看過許多食物攝影師，包括我在內，在照片中加入不只一樣拍攝主體，造成一種隱性的競爭感，不同食物在視覺上打架，導致觀者第一眼看不到重點，自然不會對這張照片產生深刻的印象。就像下一頁中的燕麥粥和藍莓照一樣，兩張照片裡的物品數量都相同，但視覺上的概念卻完全不同。第一張照片的構圖中，就大小、位置、顏色和光線程度來說，紅莓果看起來和麥片粥一樣重要，各別在搶奪觀者的目光，這時你就得做出選擇，哪一個比較重要？誰才是拍攝主體。兩碗可以出現在同一個照片中，但一定要選出一個主角，才能抓住觀者的目光，他們才會花時間留意主體旁的輔助元素，這樣才能成功留下印象。

第二張照片做了些微調整，讓觀者第一眼就可以看出燕麥粥才是主角。接下來幾個單元，我們會繼續介紹突顯拍攝主體的小技巧，但還是要先從選擇的主體開始談起。照片中最重要的主體是什麼？你會希望觀者第一眼最先看到照片哪裡？

＋自我挑戰

選幾張美食照片，然後回答以下關於構圖的問題：

· 這張照片的拍攝主體是否讓你一眼就看得出來？
· 看這張照片時，你的注意力是否立刻聚焦在一個點上？這個點，是整張照片中的主體所在嗎？
· 照片中有沒有額外的物品和主體爭奪目光？甚至已經搶了主體的風采，讓你失焦了？如果是的話，為什麼會這樣？是顏色太過搶眼嗎？視覺趣味點的關係？還是相較於主體，額外物品的亮度、對比較強呢？

在這些照片中，挑選一些你覺得可以拍得更好的照片，跟著本單元的觀念重新拍一張。在你安排構圖時，一樣問自己「拍攝主體是什麼？我該如何襯托它？」。

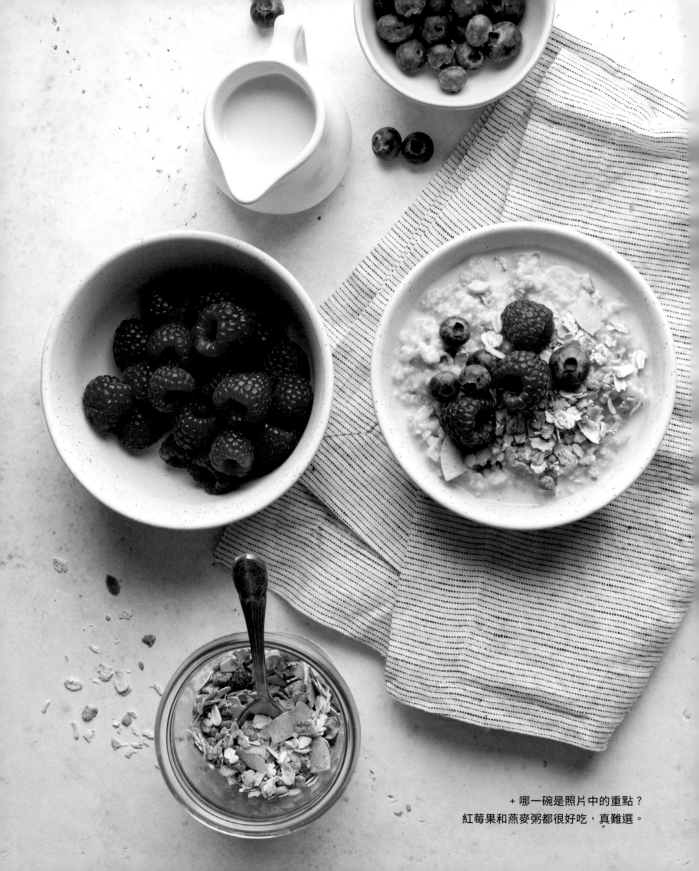

+ 哪一碗是照片中的重點？
紅莓果和燕麥粥都很好吃，真難選。

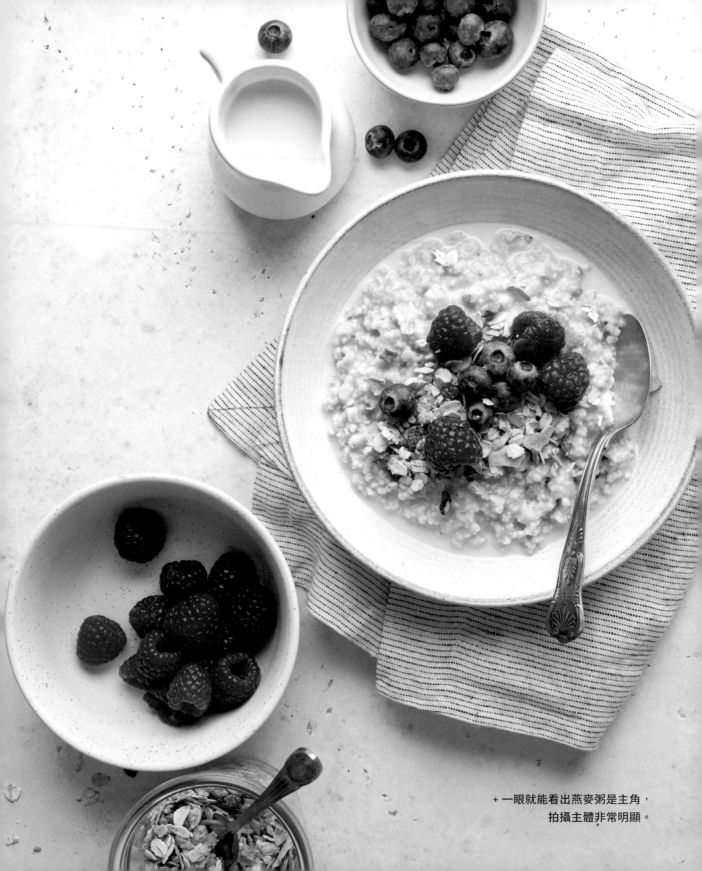

+ 一眼就能看出燕麥粥是主角，
拍攝主體非常明顯。

25. 運用視覺對比讓照片一看就懂

調整對比感，是一個吸引目光的好技巧。我不是指編輯軟體裡的對比度調整選項，**我指的是運用視覺上的安排調整對比感，例如：將視覺上截然不同的兩種物品並列呈現，用這種對比感吸引注意力。**

很難懂對嗎？想想看視覺世界裡的兩極對比，例如：光與影、彩色對黑白、粗糙對滑順、閃亮對暗淡、方正對不規則、對焦與失焦，以及擁擠與單獨。對比感是一種實用的攝影技巧，當照片中的物品很多，或是想呈現抽象風格時特別好用。如果可以找到和拍攝主體形成鮮明對比的物品，那會讓觀者更容易注意到照片的重點。

舉例來說，在單元 31（P.95）的燕麥粥參考照中，你為什麼會先注意到燕麥上的水果丁？因為它們的色彩在整個畫面中，比任何物品（碗、湯匙、餐巾和其他物品）都更強烈鮮明，也是最直接的視覺趣味點，所以我們自然會先注意到顏色鮮明的水果丁。

運用相似的原理，在右頁的莓果參考照也是透過色彩產生對比感。你的目光會直接跑到藍莓上，因為藍莓的藍紫色和周圍莓果的紅色形成鮮明對比。

像是單元 11（P.43）的參考照，我們一定會先注意到畫面中央的國王派，因為它在照片中最明亮的地方，而周圍比較陰暗。相反的，單元 3（P.21）的參考照中，我們會先注意咖啡，因為它在畫面中比較暗，而周遭相對比較亮，這也是一種對比的呈現。

當你更了解對比感的影響，也設定好拍攝主體，你就會更清楚要如何襯托拍攝主體，吸引觀眾的目光。

＋自我挑戰

翻開一本美食雜誌或食譜，看看裡面的美食照。如果手邊沒有雜誌刊物，也可以上網找照片。選出三張吸引你的照片，問自己這三個關於對比感的問題並記錄下來：

· 我第一眼被照片中的哪個部分吸引？
· 為什麼會被吸引？被吸引的部分，是否和周遭背景形成鮮明的對比？它比較明亮嗎？還是比較暗？色彩比較繽紛？質感紋路比較明顯？不規則的對比感？
· 這張照片的攝影師，有沒有加入其他的對比元素增加吸引目光的強度？

這樣的練習會幫助你更快掌握照片裡的對比，之後當你要搭景、安排構圖時，就會更有方向。一定要持續增加觀賞不同照片素材的數量，擴充視覺參考點。看到吸引你的照片，心中有被電到的感覺時，趕緊放個書籤或標註起來，以便之後運用在拍攝中。

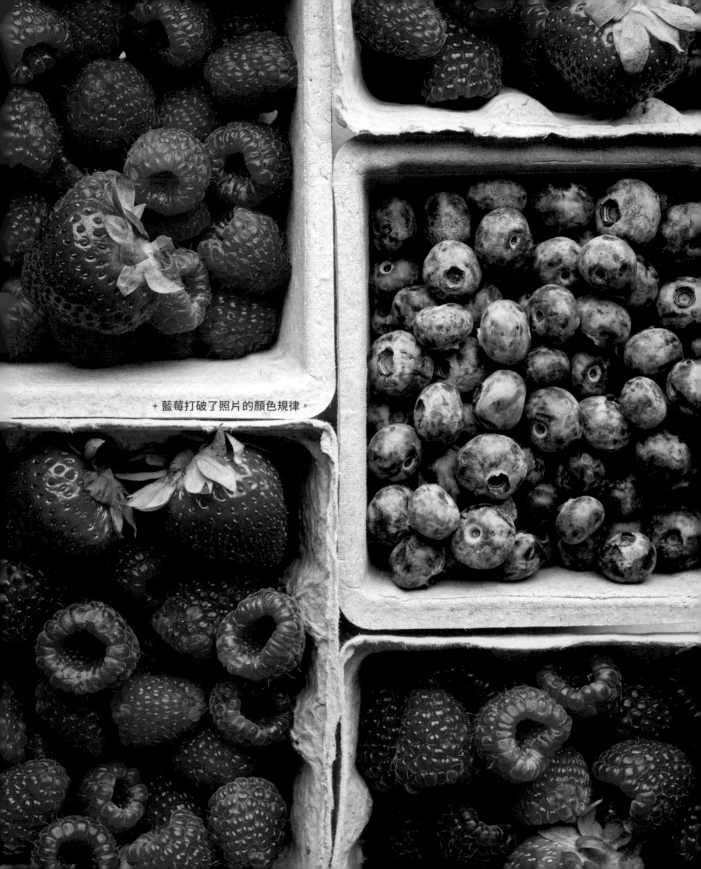

+ 藍莓打破了照片的顏色規律。

26. 運用視覺重量增加照片平衡感

當你看到旁邊這張燕麥粥參考照時，你覺得畫面是平衡還是不平衡呢？這兩種感受都有目的和意義，端看攝影師想帶給觀者什麼樣的感覺。如果你想呈現比較舒適、明確的感覺，構圖的平衡感就很重要。如果你想帶入一些張力，或讓觀者感覺有點「不舒服」（不是亂講，有些照片真的會運用這樣的效果），這時就需要運用不平衡感。但是在食物攝影中，攝影師想呈現食物的美好，所以通常會維持照片的平衡感。

那麼，視覺平衡感要如何產生呢？答案就是「視覺重量」（visual weight）。畫面中的任何物品都有視覺重量，想像一下畫面的中央有一條垂直線，線的兩側重量要相等才會讓照片取得平衡感。這也是讓構圖兩側達到對稱的意思，就像是一面鏡子。取得視覺平衡感的同時，我們也可以放入不同物品增加動態感，只要確保畫面兩側的重量均等就可以了。**其實一般常見的視覺重量基準都是相對的，像是兩樣物品相對的大小、色彩、明亮度和構圖位置。**

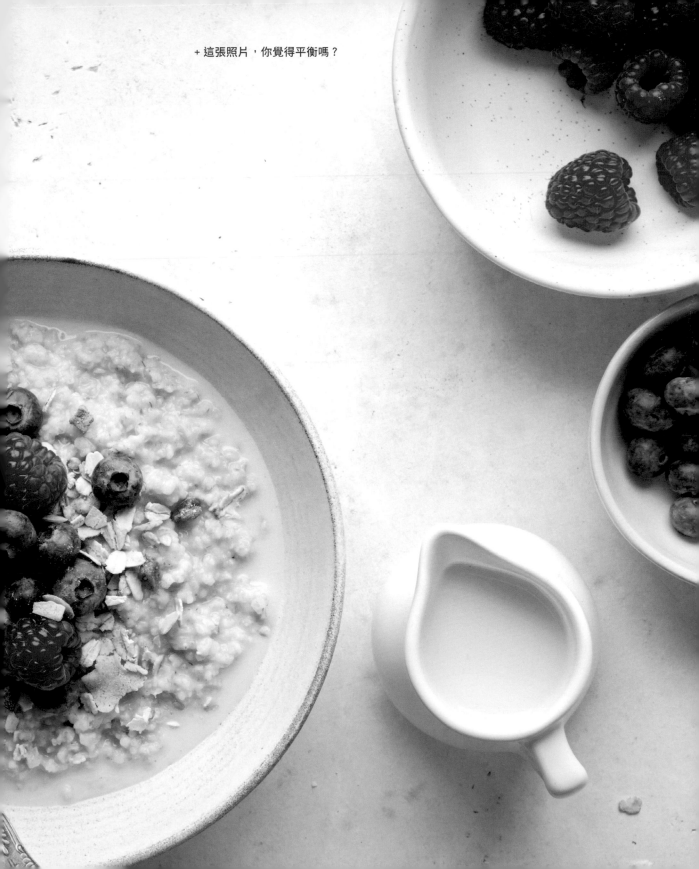

+ 這張照片，你覺得平衡嗎？

如果物品體積比較大，視覺重量自然也會比較重，就像在上一頁的參考照中，一大碗燕麥粥和旁邊小碗的水果丁。畫面左側的大碗與右側的小碗和牛奶盅，在視覺上的重量相互抵銷取得了平衡感，明顯地向中央平衡。

色彩較鮮艷的物體，視覺重量會比中性色調的物體更重。照片裡的餐巾放在左側，因為它顏色屬於中性色調，不會與右側顏色鮮豔的水果丁產生強烈對比。

運用這個原理，在一張紙上畫上大小與位置都對稱，一左一右和一黑一白的圈圈，這時黑色圈圈的視覺重量會比白色重很多。

除此之外，物體在照片中的位置也會影響平衡感。雖然我們看不到重力，但是我們都具備對重力的直覺，像是看照片時，上方物品的視覺重量會比下方重。以俯瞰的視覺效果來說，我們會覺得照片上方的物品受到重力牽引正在往下墜落，而照片下方的物品則是靜止不動。因此，即使上一頁的範例照中，那碗燕麥粥和餐巾加起來的體積比較大，畫面上方的莓果碗因為重力加上色彩鮮明，與燕麥粥的視覺重量互相抵消，產生平衡感，就像玩翹翹板一樣。

但是**不要把它當做絕對的準則或公式**，因為構圖本身是一門藝術，不宜有太過制式化或精密的計算。雖然對食物攝影來說，大家比較習慣有構圖的平衡感，但一切還是以攝影師的直覺為準。

27. 善用線條和形狀

想拍出一張有感的照片，我們要運用一些基本的視覺溝通工具──線條和形狀達成。讓我們暫時回到國小，重新認識正方形、三角形、圓形和線條。每當我們看一張照片時，大腦就會自動比對這些基本圖形，歸納並構成我們所看到的圖像，就像電腦繪圖運算一樣。我們都知道人的注意力非常短，所以大腦快速的資料處理功能就不可或缺。別誤會！我不是要你在照片裡畫一大堆形狀和線條，而是要**請你思考，照片中的物品如何相互串聯產生形狀和線條，就像點線面的形成一樣。**

以下一頁果昔照片為例，這些果昔的形狀和大小都一樣，所以在視覺上，我們的大腦就會自動把它們判斷為一條平直的線。這條線也是透過果昔杯旁邊裝莓果的碗和碟子一同形成。

線條除了能解析構圖規則，也能提升照片的敘事感，而這條線形成的樣貌，也會為照片帶來情緒感受。水平的線性構圖傳遞出一種平穩、平靜的感覺，就像我們腳所踩的平地和平躺時的身體一樣。垂直的線性構圖則傳遞出一種強而有力，甚至略帶攻擊性的視覺感受，垂直構圖經常以直立或漂浮等反重力呈現。對角線傳遞出行動和刺激的動態感，就像在起跑線上等待鳴槍的跑者。對角線行經的方向，前後會有不同的視覺差異，以觀者的線性視覺習慣而定。習慣從左到右閱讀文字的觀者，在看對角線時，也會從照片左下角一路延伸到右上角；如果是反方向的對角線，也會有同樣的效果，只是對角線看起來像是在倒著走。習慣從右到左閱讀文字的觀者，像是閱讀阿拉伯文和希伯來語系的文字，看到的對角線行徑方向就是從照片的右下角一路延伸到左上角。

曲線也是一種構圖選擇，能傳遞出典雅、優美的視覺感受。S 型曲線是一種常見的構圖技巧，整體構圖依循著一條 S 型的線。翻翻看這本書，你有找到 S 型曲線的構圖嗎？

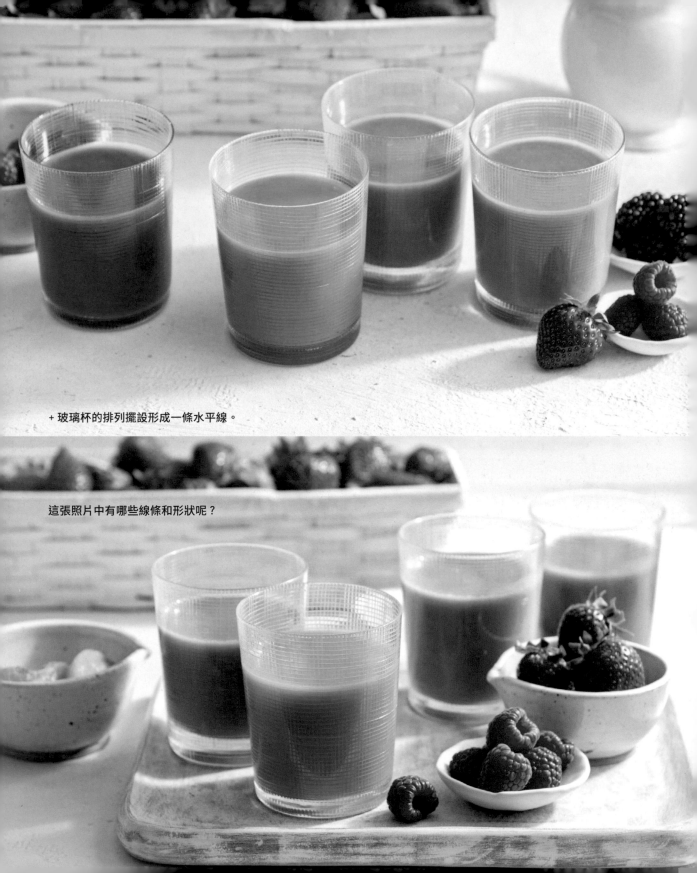

+ 玻璃杯的排列擺設形成一條水平線。

這張照片中有哪些線條和形狀呢？

當我們在構圖中嘗試加入線性效果時，記得先思考清楚你想要傳遞什麼樣的感覺。假如你要拍健康天然的果汁，那水平線或 S 型曲線的構圖會比較適合。如果你要拍爆漿巧克力甜點，我會建議選擇視覺動態感比較強的垂直線構圖。

在左頁的第二張果昔照，我加入了一個物品。看出來物品之間的形狀和線性視覺關係嗎？底下的正方形砧底盤替果昔加上了框架，而裝莓果的小碗碟則巧妙地形成一個三角形，加強了整體構圖。如果我們把食物放在圓盤裡，也會有相同的效果，圓形也會有聚焦的效果，彷彿跟觀者大喊「看我！」一樣，能迅速吸引目光。

我們在安排形狀和線條時會遇到的挑戰，就是必須維持視覺上的和諧與自然。因為**在布置和構圖時的人為安排，都容易被覺得很刻意、做作。**所以當你在安排物品的擺放位置時，記得保留一點不完美，這樣照片看起來才會自然。例如，我們看第一張果昔照，玻璃杯之間有空隙，看起來就像是自然擺上去，旁邊的莓果碗碟也沒有刻意調整擺放位置，構圖不要塞的太滿，避免看起來很虛假。

只要畫面中出現相似大小、顏色的物品，我們的大腦就會下意識地將這些點連成一條線。只要這些點連接起來讓畫面和諧平穩，線條也會自然地融入照片中，這樣就可以確保你會拍出一張視覺感受度強，又能迅速吸引目光的照片了。

＋ 自我挑戰

我們來玩連連看！把你的筆記本和前幾個單元練習時挑的照片拿出來，選出三張照片。每看一張照片，就問自己下面幾個問題：

· 這張照片中最明顯的線性效果，是哪一條線？或哪幾條線？
· 照片中的線條帶給你什麼樣的視覺感受？
· 線性效果的運用，有符合這張照片的敘事感嗎？
· 照片構圖中出現了幾種不同的形狀？
· 這些形狀如何將你的目光導引到主體上？
· 這些形狀如何說訴說照片故事？

當你慢慢練習構圖之眼，以後不管看什麼照片都可以直覺地剖析照片的獨特之處。但是也要先跟你說聲抱歉啦！一旦構圖之眼被打開就回不去了，以後也會很難純粹欣賞照片啦！如果你多看不同照片擴增自己的視覺參考點，那你一定很快就會成為一個構圖達人。或許在你的潛意識中早就有線條和形狀的概念，但是透過本單元的練習，會讓你能更熟練地掌握快速且精準構圖的技巧，對日後拍攝擺設會是一大助力。

28. 用色彩作為構圖的一種工具

我們在前面的單元探討了色彩的概念，包括色相、明度和飽和度的運用。接下來，我們要學習更進一步將這些概念應用在構圖中。

就像照片中不同大小的物品，色彩也有不同視覺重量。 比方說，紅色就是一個偏重的顏色，藍色和紅色相比就比較輕一些。如果在同一張照片出現藍色和紅色，這時藍色必須多過於紅色的量，視覺上才會比較和諧。以其他顏色的視覺重量來說，深黃色比淡粉色重；飽和的青色（teal）則比琥珀色（amber）來得重。仔細思考一張照片中不同顏色的比例，以及它們如何相互影響，又如何帶來和諧與不和諧感？觀察上一個單元的參考照，四杯果昔中哪一杯色彩的視覺重量最重？如果其中一杯粉紅色的果昔換成橙色，照片的視覺重量會如何改變？擺放的位置需要調整嗎？

別忘了，色彩也是一種在構圖中創造線條和形狀的方法。在畫面中有兩種大小和形狀完全不同的物品，只要它們顏色相同，我們的大腦就會自動將它們歸為同一類。

色溫也是構圖的選擇之一。像是綠色、藍色和紫色這種冷色溫的顏色，在視覺上比較容易退居幕後，和背景融為一體。反之，像紅色、橙色和黃色這種暖色溫的顏色，則能夠迅速吸引目光。如果你的拍攝主體偏暖色調，像是一杯橙色或洋紅色的果昔，那麼它的視覺重量也會比較重。反之，假設拍攝背景是亮橙色，而拍攝主體是偏冷色系的飲料，像是右頁那杯紫色果昔，就會退到背景並逐漸淡去。如果同樣是紫色果昔，放在低飽和色調的背景前，如淡橙色，則會非常突出顯眼。

＋自我挑戰

從單元 13（P.47）的挑戰中，挑出五張色卡後，依照視覺重量的輕重依序排列。用不同顏色的色卡重複練習這個挑戰。試著從粉紅色到深紅色，排出一條紅色系的漸層光譜，藍色的也試試看，從粉藍色排到海軍藍。如果這些都太容易，不妨試看看進階挑戰，排出一條完美的漸層彩虹。傻眼了嗎？沒錯，這也是鍛鍊構圖之眼過程之一。能清楚判斷色彩的視覺重量並用肉眼看出細微的差異，這項能力將為以後構圖、搭景和道具設計大大加分。這次的挑戰比起之前的單元會更加燒腦，畢竟每個人對色彩的理解和判斷都很主觀。但是請戴上你的「有色眼鏡」，多花時間和這些顏色交朋友，認識越深入，越能掌握顏色間細微的不同。

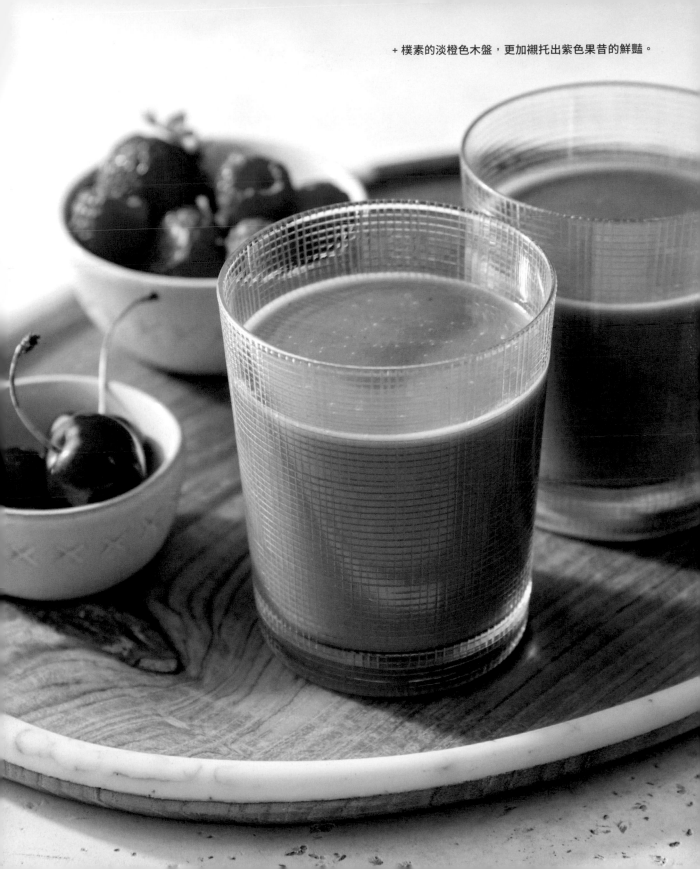

+ 樸素的淡橙色木盤，更加襯托出紫色果昔的鮮豔。

29. 平鋪式構圖

如果你常逛美食部落格的話，就會知道平鋪式視角（俯拍）是近期很流行的一種拍攝方法。有一些常見的美食，如湯品、沙拉、義大利麵、派餅和披薩等，就是要透過這種鳥瞰式的「空對地」拍攝視角，才能拍出食物的特色。雖然這種拍攝角度大家都很喜歡，但還是有一些容易踩雷的注意事項。

首先，在俯拍前要先找到最適合那道美食的角度。舉例來說，特別像是三明治和漢堡這種夾層食物，我們一般不會選擇俯拍而是側拍，這樣才能拍出內餡的層次感，如果從上往下拍，就只會看到一塊單調無聊的麵包。但是還是有其他辦法，我看過一些很有創意的攝影師讓漢堡以側躺的方式固定在盤子上，如此一來便能輕鬆地平鋪式拍攝。因此，**在拍攝前一定要清楚食物的視覺趣味點，流行的拍攝方式並不代表最適合。**

再來，觀察光線從哪個方向進入，有沒有提升照片整體的視覺平衡感？適時站在觀者的角度思考，假設我們實際站在相機前看這張照片，觀者的身體就會擋住下方的光源。因此，光源如果安排在相機上方或兩側，陰影就會出現在美食下方或左右兩側。如果你看到一張平鋪式視角照片的視覺平衡感好像有點怪怪的，這時可以進一步觀察光線從哪個方向進入。當然，這也不是一個強硬的規則啦！只是我個人在拍攝平鋪式視角時，為了維持視覺平衡感會有的觀察與調整步驟。

最後，在安排平鋪式構圖時，透過層疊效果提升視覺深度。舉例來說，在一碗食物底下放一塊餐巾布，不用很整齊，讓它露出碗底也沒關係，接著把一支湯匙平放在餐巾上。或是在拍攝主體旁，放一杯充滿冰塊和氣泡水的玻璃杯，或是插上幾支鮮花的花瓶。我喜歡嘗試用不同方法為照片增加視覺深度，特別是平鋪式構圖。以旁邊這碗烏龍麵的照片為例，它看似簡單，卻有著背景平面、餐巾布、筷子、碗、湯汁、麵條配菜和佐料等七種不同層次同時呈現在畫面中。雖然碗旁邊的物品都只是陪襯的道具，但在七種不同層次的效果中，觀者能明顯感受到照片呈現的立體感，它不只是一張很平、很單調的食物照，而是你精心創造的「3D 透視世界」。

十 自我挑戰

把你的食譜和美食雜誌拿出來吧！翻閱一下，找一張以平鋪式視角拍攝的照片，仔細觀察這張照片裡的食物是如何擺放以襯托它的視覺趣味點。注意照片中光線進入的方向，以及陰影出現的地方。同時，算算看照片中有多少種層次，以及它們是如何提升視覺深度，把你研究和觀察這些照片的細節都記錄在筆記本中。

把這些新的知識，和前幾個單元中學到的構圖技巧，實際運用在拍攝練習上吧！這週我們來挑戰俯拍。你會選擇拍一碗拉麵，一盒義式臘腸披薩，還是美味的生火腿起司拼盤呢？太多選擇了，挑一道對你來說有特殊意義的美食吧！

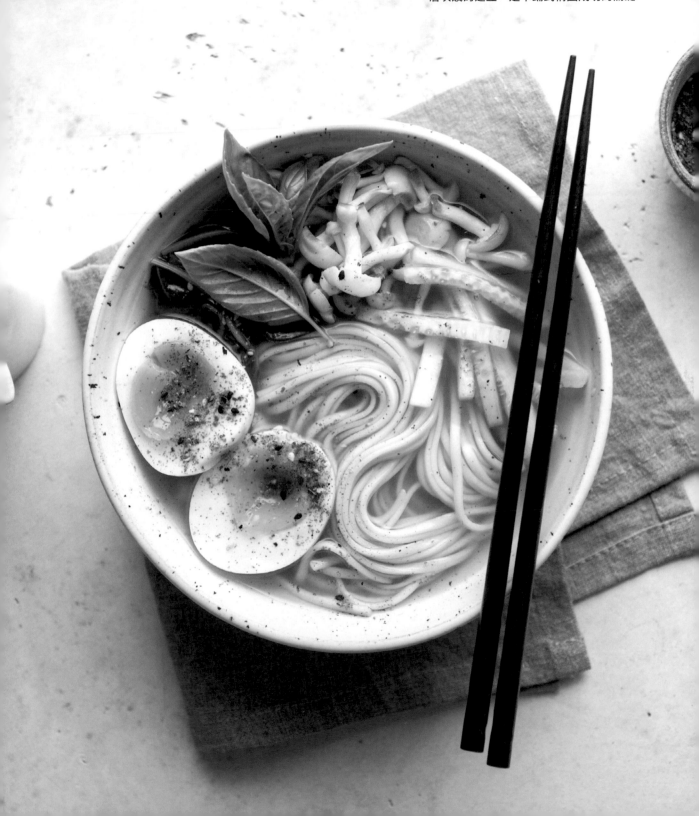

+ 層次感的建立，是平鋪式構圖成功的關鍵。

30. 直立式構圖

大家最愛的三明治、漢堡、聖代、蛋糕、烘焙點心和各種飲料，都是直立式攝影的最佳拍攝主角。直立式視角在食物攝影中，通常用來捕捉食物側面的視覺趣味點，像是夾層之中的內餡，在這種狀況下，平鋪式的拍攝角度就會比較少出現。直立式視角會拍攝出主體的巨大感，就像我們拍攝紀念碑佇立時的雄偉感。如果拍攝視角再低一些則會變成仰視，這樣會產生另一種膜拜感，甚至感覺很戲劇化。要記得，垂直的線性效果會傳遞出一種強而有力，甚至略帶攻擊性的視覺感受。

拍攝直立式視角時，我總會謹記三件事：第一，注意光源，確保拍攝主體上的光線有足夠的強度。**當我們平視主體時，只會拍到食物的正面，所以如果光源強度不夠，想拍出更多的細節就會受到很大的侷限。**所以我在拍攝時，通常會補上側光以捕捉食物的細節紋理。每一個拍攝主體與視覺創意都是獨一無二的安排，所以不會有速成或萬用的燈光配置方法，唯有仔細觀察才是正確的方法。注意光線照射在主體的哪個部分，以及是否能襯托主體的質感紋理，進而做出最合適的調整。

第二，別忘了重力的影響。還記得我們在單元 26（P.80），探討「視覺重量」的概念嗎？它的原理也來自於重力。我們不僅在日常生活中受到重力的影響，在照片的呈現中也會看見重力的蹤影。在現實世界裡，地平線是一條由左至右的水平直線，照片底部也要是水平直線，才能讓觀者有良好的視覺平衡。許多電影工作者，如希區考

克，會把攝影機在 X 軸上稍稍傾斜一些，創造一種緊張懸疑感，這也是著名的斜角鏡頭（Dutch angle）。但是食物攝影的目的通常不是嚇跑觀者，所以一般還是以水平角度拍攝為主。

最後，為了保持構圖的地平線，我會非常小心讓它接觸到拍攝主體，形成礙眼的切點（tangent）。**切點就是在一張照片裡，線條和形狀互相重疊，導致視覺不好看。比方說，當構圖地平線和主體的垂直線相互重疊時，兩者會尷尬地融合在一起。**為了避免這種情況，我會稍微移動一下視角，確保地平線和拍攝主體間留有一點空隙。P.92 和 P.93 的兩張三明治照就是很好的例子。注意左邊的照片，背景的地平線剛好切在三明治的上層麵包，讓觀者在視覺上能夠迅速區分背景和拍攝主體。但是在右邊的照片裡，背景的地平線切齊三明治上緣，形成討厭的切點，讓三明治的垂直線原本要呈現的力量大幅削弱了，切點更讓主體和背景融合在一起。

當你的構圖之眼開始成熟，你會發現很多廣告照片都使用平視角拍攝食物。因為這個視角非常大膽、霸氣，有時更有一種非凡的氣勢，運用適當可以為照片的效果大大加分。

＋攝手技巧

如果選擇直立式拍攝，記得花點心思挑選合適的碗盤。深盤的盤緣太高，可能會將食物底部擋住，讓你拍不到食物的全貌，我比較偏好使用平口盤拍攝平視角照片。

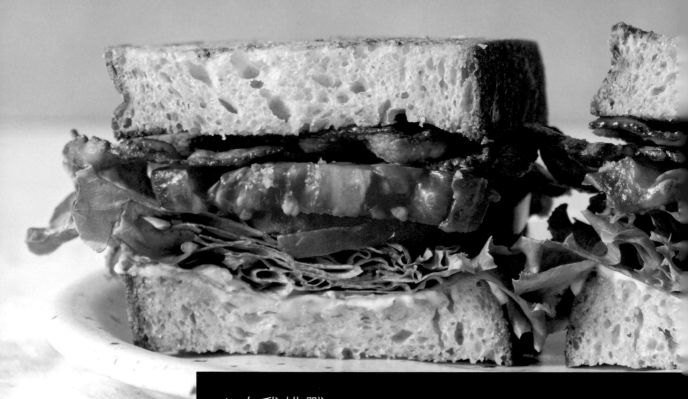

+ 背景的地平線剛好切過
三明治的中間層。

＋自我挑戰

選擇一個適合拍攝直立式視角的食物，可能是一塊三明治、蛋糕、麵包或是一杯飲料，選一個你喜歡的都好。記住我在這個單元所說的，你也可以稍微預習下一個單元的內容。因為平視角和四分之三構圖的差別，有時真的很難區分。當你有信心拍攝自己選擇的食物時，開始搭景和拍攝一張直立式視角的照片吧！接著，把那張照片傳給三個朋友，並加上以下的訊息：

「嗨！我最近在玩攝影，現在在進行拍攝練習，我需要你的幫忙！看一下我拍的這張（自行填入）的照片，如果把（自行填入）想像成一個人，你用哪三個形容詞說明它的特色或態度呢？不能用『好吃、美味』來形容喔！」

相信我，朋友們傳過來的答案，要不是截然不同，就是非常相似。如果你傳的那張照片真的有把直立式的效果拍出來，許多朋友應該會用霸氣、強壯、碩大，或是用衝擊等充滿力量的詞語形容這張照片，但也會被食物本身的風格和道具造型影響。其他角度的拍攝練習，也可以和朋友們分享喔！慢慢的，你的腦海中會浮現出一些特定主題和靈感，跟著自己的直覺，拍出屬於你最獨特的風格和照片故事吧！

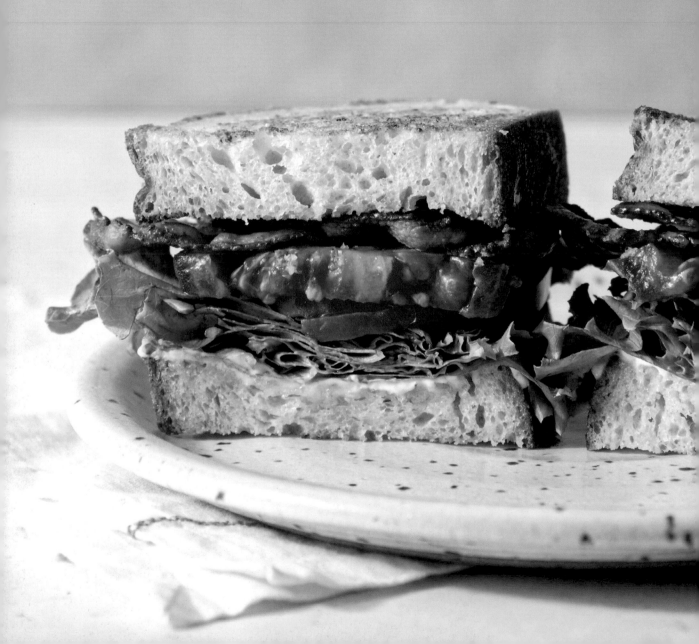

+ 背景地平線切齊了三明治的上緣，形成討厭的切點。

31. 四分之三角度：美食攝影最佳視角

四分之三角度，是只會拍出主體四分之三的視角，包括主體上方、兩側和正面，在視覺上會有放大的效果，所以很適合運用在食物攝影。

但問題來了！怎麼知道相機要拿高一點，還是低一點呢？攝影高手會回答你三個字 ——「看情況」。**拍攝四分之三角度的照片時，通常會把相機設置在距離桌面 30 度至 70 度角的位置。**而我們拍攝的食物形狀、大小、顏色都不同，所以很難設定一個固定的黃金拍攝角度。有些食物，像是點綴過的蛋糕，會用高一點的視角拍攝，大約 70 度，才能拍出食物上方的視覺趣味點。但如果你要拍攝的食物，視覺趣味點都在側面，那就適合用大約 30 度的低視角拍攝。要小心，如果低於 30 度視角，那就會變成平視角了。

另外一個考量點，在於你是否想讓背景清楚入鏡。有時候我有一個很好的拍攝主體，但是我的背景不吸引人，或是我不希望在場景後面有一個可見的接縫。這個時候，把視角往上調高一些，就可以將背景和邊線移出鏡頭外，讓整體構圖保持單純不複雜。

旁邊的燕麥粥照片就是這樣拍出來的！很多人拍這個視角，都會忘記視覺重力的存在。就像我們在單元 30（P.90）提到，照片的視覺平衡感來自構圖的地平線，有時候用四分之三視角拍攝，在照片裡會看不到地平線。儘管如此，在拍攝時還是要想像一條由左至右的構圖地平線。簡單來說，食物的盤底必須保持水平，否則在視覺上會讓人有緊張的失重感，如果你原本就是要營造不平衡的感覺，那就不用在意，但是如果你想拍出逼真和和諧的照片，那就一定要在攝影時確保構圖地平線夠平穩。

＋ 自我挑戰

嘗試用不同角度拍攝（從 30 度、45 度，到 60 度視角），評估每一個拍攝視角，看看哪一種最適合你的拍攝主體。是高一點的視角，能捕捉上方的視覺趣味點？還是低一點的視角，能多捕捉側面比較適合呢？構圖的地平線夠平直嗎？相機位置和角度高低有沒有影響到背景入鏡？就像其他單元的自我挑戰，記得常常問自己以上這些問題，把經驗內化成直覺，強化你的構圖之眼。

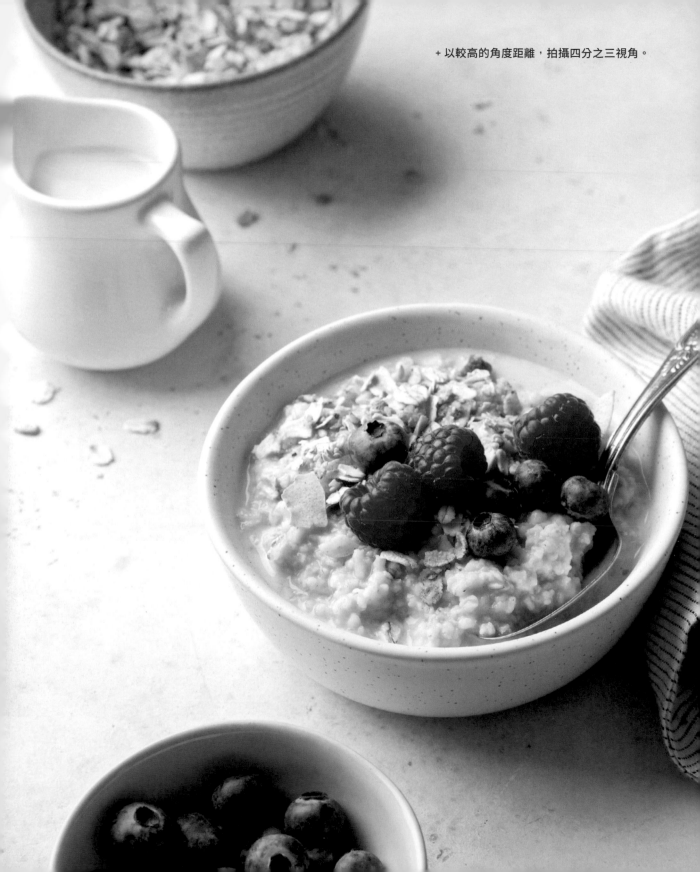

+ 以較高的角度距離，拍攝四分之三視角。

32. 以前景物品增添畫面真實感

讓照片真實不做作，是我一直以來對食物攝影的堅持目標，我討厭看到明顯搭造的照片，看起來就很虛假、不舒服。但是唯一例外的是產品的廣告照片，因為它本來就要看起來超乎真實，但我還是盡可能讓觀者看到貼近現實的照片。不過這其實是很大的挑戰，因為我的照片都經過精心搭景和構圖安排，照片內的任何物品都是再三取捨才放進去的。

這就是前景非常重要的原因，它是決定視覺真實度的關鍵因素。前景，是在拍攝主體前的照片空間，也是距離觀者最近的區域。**前景在構圖中格外重要，因為放在前景的物品或元素，會為拍攝主體提供一個框景，以及增加故事感和視覺深度的功能。**

旁邊這張照片中，你可以看到綠葉、小碟子和餐巾布都出現在前景裡，他們都是構圖裡的配角，目的是為了襯托拍攝主體。這樣的構圖安排，可以讓觀者想像自己吃烏龍麵時的感覺，邀請觀者身歷其境感受這道美食。妥善使用構圖前景，讓照片充滿生命感，不再虛假死板。

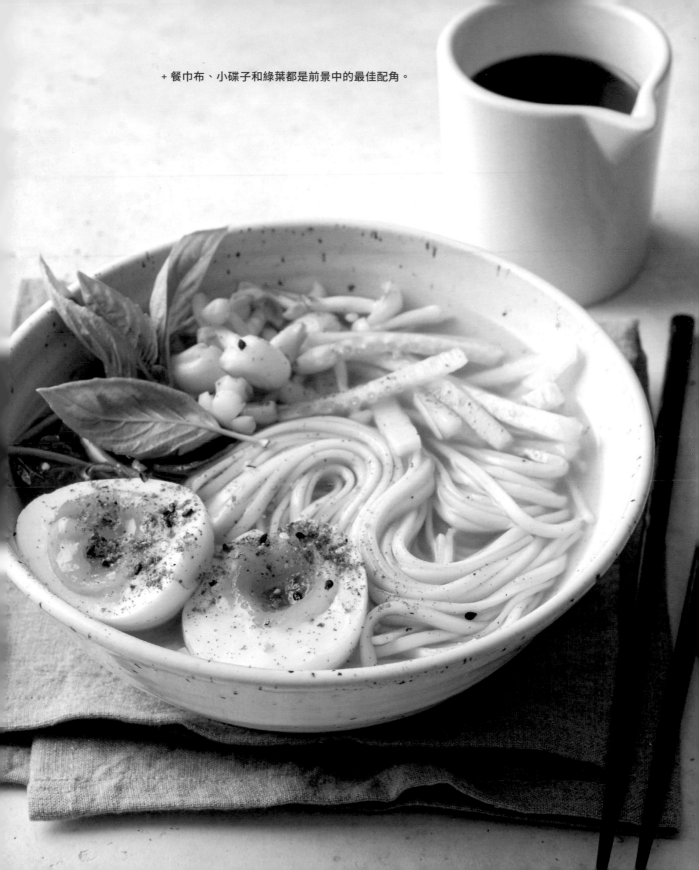

+ 餐巾布、小碟子和綠葉都是前景中的最佳配角。

33. 如何以留白為主體

有時候我會問自己「我還能在照片中加入什麼物品？」我把道具櫃翻了一遍，覺得不在照片中加點什麼心有不甘。事實上我喜歡的照片都有一個共同點，也是我的攝影哲理，那就是「簡單就是美」——留白的藝術。

留白就是構圖中「留空」的區域，這個區域也包圍著拍攝主體。如果你在照片裡放滿了各種物品，那就不會有任何留白的空間。如果你保留一點空間，在照片中特意留下空白的區域，將會巧妙地增強構圖的完整性。

留白會自然地成為隱藏版的拍攝主體，這個觀念可以放在心裡，以構圖的角度來看，留白的區域像拍攝主體一樣，會有自己的形體。在旁邊的蜂蜜花生醬吐司（我們家最愛的午餐）照片裡，可以看到左右兩側大小、位置相似的留白處相互抵銷，取得了視覺的平衡。你有沒有感覺到，視覺重量的概念時不時出現在每個單元中？

留白在構圖中也有連接點線面的功能。在下一頁的照片中，你有注意到中間兩塊吐司邊的彎曲留白處，不僅為拍攝主體提供自然的框架，也替照片增添了動態感。我們會將形體大小和顏色類似的留白區域，自動串聯在一起歸為同一類。留白是形塑構圖完整度的利器，千萬別小看這個「看不見的朋友」。

＋自我挑戰

試著做出照片中有一半以上區域留白的構圖，可以是一大片或零散的留白區域。安排構圖時，記得保持視覺平衡，考慮視覺重量和線條形狀的運用。

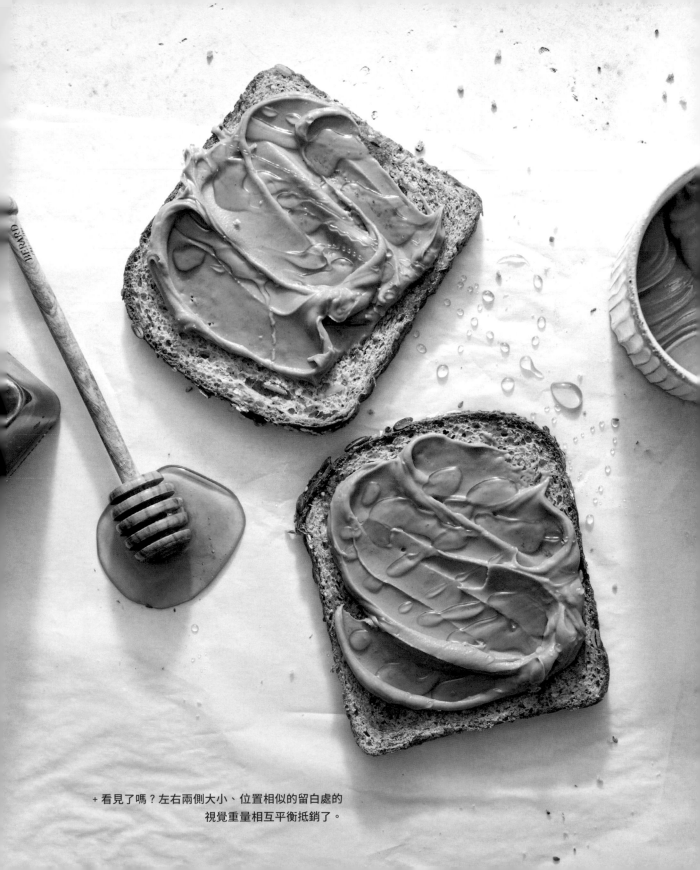

+ 看見了嗎？左右兩側大小、位置相似的留白處的
視覺重量相互平衡抵銷了。

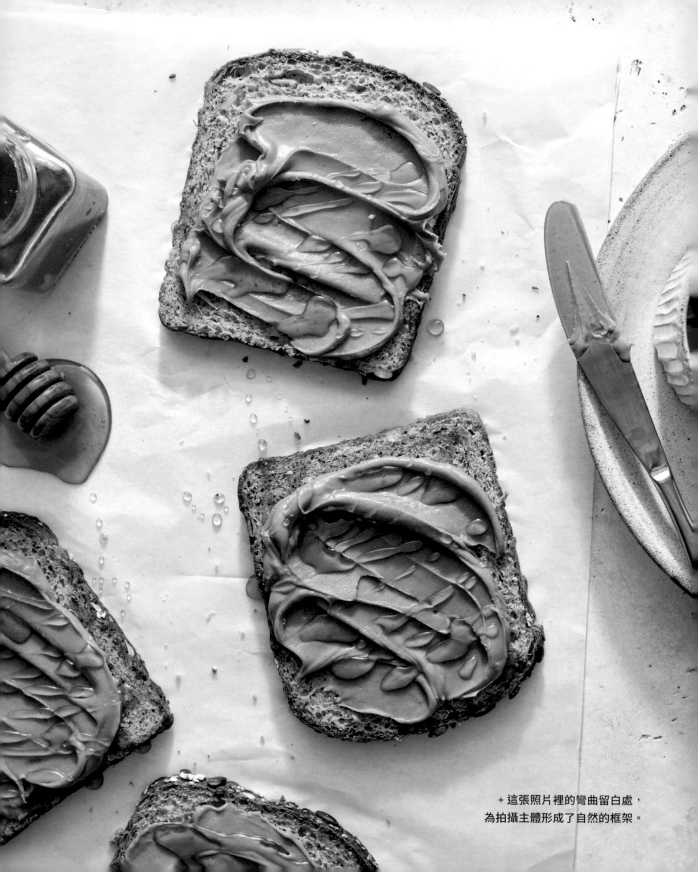

+ 這張照片裡的彎曲留白處，
為拍攝主體形成了自然的框架。

34. 考量構圖方向性和長寬比

拍攝任何照片之前，一定要思考並詳細規劃構圖的方向性和長寬比。舉例來說，我在拍 Instagram 的照片時的時候會選擇直拍（把相機垂直架設），因為 Instagram 有支援 4:5 的照片比例，照片的寬是 4、長是 5。許多相機拍攝比例的基本設定都是 2:3，所以後製編輯時都要特別裁切成 4:5，

但是裁切後有些部分就會被裁掉，照片就無法保留最原始的樣貌。如果你對這方面不是很理解，可以試用一些照片編輯軟體，像是電腦的 Adobe Lightroom，以及手機的 VSCO 照片編輯器，裡面會有一個剪裁（crop）的選項。在軟體的介面裡，你應該會看到一些長寬比的預設選項，如 4:5、1:1（即正方形）和 9:16 等。用軟體編輯照片，開啟電腦或手機相簿裡的任何一張照片，按下裁切選項後，你就可以看到不同比例裁切出來的效果。

先熟悉裁切的比例，我們在拍照時會對畫面配置和長寬比拿捏比較有方向。這很重要喔！因為照片裡最精彩的部分如果被裁掉，那就前功盡棄了。基於這個原因，我不會把照片拍得太死，長寬比不會拍得剛剛好，而是留一點空間方便後製剪裁。

這幾年，智慧型手機普遍的關係，大家越來越傾向拍攝垂直的照片，食物攝影也不例外，直幅照片已成為主流。使用習慣就像訓練肌肉一樣，越常用就越強壯。但是千萬要記得，偶爾也要練習拍攝水平的橫幅照片，不然功力可是會日漸變弱的喔！就像你上健身房舉啞鈴時，雙臂都會同時訓練到，直幅橫幅也是一樣，怎麼能顧此失彼呢？兩種方向，不同長寬比的拍攝與剪裁，這個禮拜都來練習一下吧！

＋攝手技巧

許多手機攝影 app，以及相機內建的隨拍隨看功能中，都有與電腦螢幕或顯示器即時同步的選項，讓你在按下快門前就先設定好照片長寬比和其他裁切選項，提升拍攝效率與便利性，就不用全部拍完後再一張張編輯了。

＋自我挑戰

選擇一個拍攝主體，再搭建一個拍攝場景，並用直幅和橫幅兩種方向拍攝，看看哪種感覺比較自然。直拍和橫拍哪一種對你來說比較容易呢？哪一種方向拍起來比較快速順手呢？記得多加練習不擅長的構圖方向，增加肌肉記憶，直到兩種方向拍攝都能靈活使用、切換自如為止。

35. 預先把想法寫下來 不浪費現場拍攝時間

你有沒有曾經為了拍一張食物美照，做了一道菜、搭了一幕景、架好了相機、妝點好食物後，卻又花了快一個小時重新調整構圖？在練習前面幾個單元時或許有發生過，對吧？但是當你還在調整構圖時，食物可能早就受潮、鬆垮了，沒有一開始那麼新鮮，讓你又氣又難過。不用擔心，這代表你在正確的學習道路上，這是必經的過程之一。

拍了這麼多年，**我覺得每次拍攝前先「打好草稿」，才是最省時有效率的方式。**我在做任何事之前，不管是拍照、下廚，甚至是上街買菜，一定會拿出筆記本先把重要的事項記錄下來。當然，攝影相關的打光、道具、拍攝角度和構圖點子，不寫下來絕對會忘記。如果我要拍數張不同照片，我會先把腦中的構圖畫在紙上，拍攝時就可以方便比對。我會將色彩、物品的視覺重量、構圖方向性，以及線條和形狀全部納入考量，這會讓我更加清楚每個項目該如何調配、拿捏，提早準備好構圖裡的麻煩事。

如果最後拍出來的照片，跟原本畫出來的不太一樣，那也沒關係，因為完整的布景、主體和道具搭建出來後，絕對和想像的會有些落差。但別誤會，這不代表畫草圖不重要，畫草圖是要幫助我們在拍攝前，先釐清一些構圖會遇到的問題，就像蓋房子前一定要先畫好藍圖一樣。

十 自我挑戰

拿出筆記本和鉛筆，把你的想法寫下來吧！選一種你想拍的食物，或是一種配方、一杯酒、一種食材⋯⋯都好，把腦海中想像的場景畫出來。記得把你在每個單元中學到的概念都考量到構圖中。注意，一定要用鉛筆喔！因為實際搭景時一定會有一些修改。在畫草圖的過程中，有任何想法或創意點子都可以記錄下來。這樣持續練習，久而久之你會培養出工作的節奏和感覺。

畫草圖作筆記的方法沒有對錯，用自己舒服的方式就好了，也不用把草圖畫得多美，這只是你創意發想的參考而已。當你畫得差不多，也把注意事項都寫下來後，就把相機架好按下快門吧！拍完照後，再看看你畫的草圖，它發揮什麼樣的作用呢？最後拍出來的成品，和原先畫的草圖有幾分相似呢？下次拍攝前如果畫草圖，你會做出什麼修正呢？同樣的，把這次練習的心得記錄下來，讓每次拍攝對畫面的構思越來越有效率和順手。

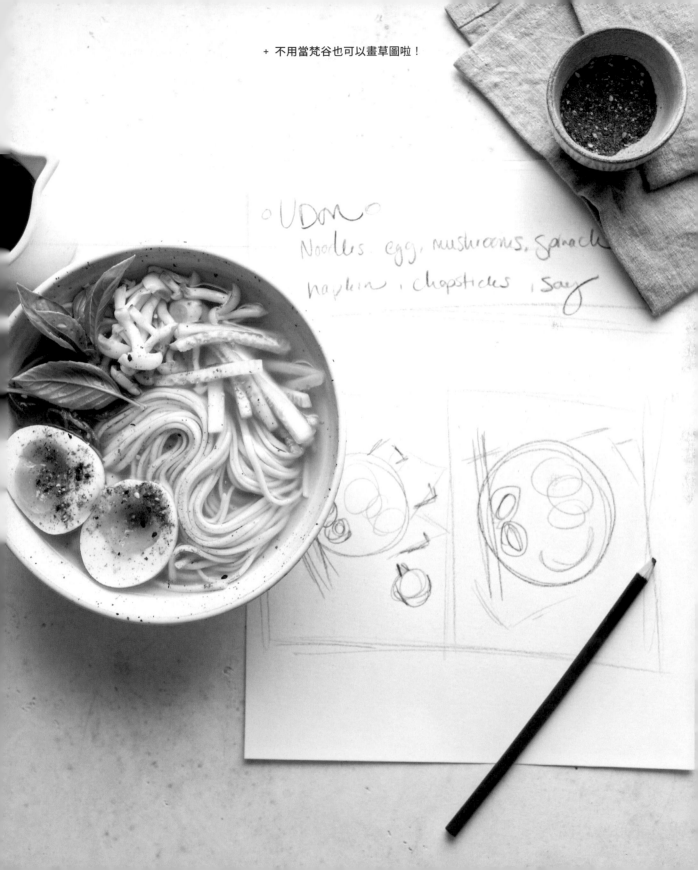

+ 不用當梵谷也可以畫草圖啦！

oUDON○
Noodles, egg, mushrooms, spinach
napkin, chopsticks, soy

食物造型設計

把食物妝點成上相的美食

+

燈光美、氣氛佳以及好的構圖和照片故事，可以替照片加分並吸引觀者目光。但是對食物攝影來說，最重要的還是拍攝的主體。食物本身要色香味俱全，加上擺盤的巧思，才能讓觀者看了食指大動。如果你想學如何把薯泥做得像冰淇淋，或是讓機油看起來像楓糖漿等業界替代手法，那麼恐怕會讓你失望了，因為我要教的技巧都要使用真正的食物。那些替代性的障眼法確實能派得上用場，但近年美食攝影的趨勢都以拍攝真實的食物為主流。來吧！跟我一起「玩」出美食。

36. 拍攝前先進行食材測試

幾年前，我接了一個知名甜點品牌的拍攝工作。其中一項拍攝要求，是要將現成的餅乾麵團，用瑪芬烤盤烤成杯狀的樣子，最後再讓一球球冰淇淋舀進這些可愛的餅乾杯中。當然，紙上談「餅」很容易，我在實際拍攝前一週不斷地嘗試，依照食譜製作餅乾杯，但最後卻弄得滿手麵糊、杯不像杯，變成一場大「杯」劇。專業的烘焙師在烘烤餅乾杯時，為了維持杯子的形狀，會添加一些特別的成分在裡面，而市售的現成餅乾麵團通常會塗上一層厚厚的油，因此餅乾杯的構想以失敗告終。向客戶報告這件事後，他們隨即選擇了另一個比較簡單的拍攝構想，那就是改拍冰淇淋三明治。**我分享這個經驗的用意，就是希望你能在實際拍攝前，先按照食譜製作一遍的重要性。**

希望你在未來的拍攝中，不會像我一樣遇到這種注定會失敗的餅乾杯。在按照食譜準備料理的過程中，也有機會觀察到一些特別的小事情，能幫助你在拍攝當天事半功倍。最近我嘗試料理法式紙包鮭魚佐青豆小番茄。我用了兩種不同色系的番茄，有雜色和單色，看看哪一種搭配食物擺盤會比較好看；同時也準備了棕、白，兩種顏色的羊皮紙比較看看。最終我發現，切片的紅色小番茄和白色羊皮紙配上食物最適合，所以實際拍照也這樣安排。對食譜的烹調步驟和最終的擺盤有信心，是美食攝影準備作業中最重要的兩件事。

＋ 自我挑戰

選一道食譜進行試拍前的準備。別緊張啦！先說個好消息，這道料理做完就可以直接吞下肚了，目前我們先不拍攝。但是記得在料理過程中，把重要的步驟和一些要調整的項目記錄下來，以確保最後端上桌的食物是可以直接拍攝的模樣。你也可以嘗試看看不同的步驟和料理方法，讓食物呈現最可口的樣子。比如說，烘烤鹽味焦糖布朗尼的時候，試試看用片狀結晶鹽或粗粒鹽，哪一種撒在布朗尼上面的視覺效果最好。做好記錄，並逐項確認最後成品的食譜步驟。拍完美味的食物照後，別忘了上傳到社群平台並標註 #pictureperfectfood。

37. 方便好用的造型工具

食物造型師是一群聰明靈巧的藝術家，在攝影師遇到拍攝瓶頸時，他們常常會提供許多創意的方法幫助我們解決問題。他們是照片幕後的魔術師，總是知道如何完美地融化一片起司，或是讓一片漢堡肉展現最大面積的油花光澤。不論是和專業的食物造型師合作，或是自己在家妝點，**我都會建議準備一些實用的工具**，以下幾個是我的推薦：

- 環保貼土：非常好用的固定小工具，這也是我在眾多工具中最常使用的一個品項，貼土可以卸除後重複使用，擺盤的時候如果湯匙不聽話，或是角度位置喬不好，就可以撕一小塊讓它比較好固定。我也會黏一小塊在平躺的瓶罐底部阻止滾動，同樣的效果在砧板上也適用喔！需要黏貼固定，撕一塊環保貼土就對了。

- 化妝海棉：有時候食物需要稍微墊高一點，或者讓它朝向某個角度才照得到光。最近我拍攝的美食中，有一道是沙拉上放一塊去骨鮭魚排。當時我以四分之三的角度拍攝，一切看起來都不錯，唯獨鮭魚排看起來很平、缺乏立體感，要把它從底部稍微撐起來，才拍得出酥脆的表層。所以我隨手抓了一塊化妝海棉，並把它塞在鮭魚排的底部邊緣處，這樣就能搞定了。本單元（P.109）的參考照，在培根生菜番茄三明治的照片中，你可以看到我用化妝海綿把三明治的夾層墊高，而最終成品照就是你在單元 30（P.91）所看到的那張參考照。

- 漏斗：你要拍的食物中如果有任何液體或飲料，那就一定要用到漏斗。當你把酒倒入玻璃杯中，透過漏斗的幫助，能讓酒順利倒進杯中而不會有任何濺灑，淋醬汁也很實用。任何讓你擔心可能會灑出來、濺濕拍攝場景的情況，漏斗都可以派上用場。

- 美工刀：鋒利的菜刀是廚房裡的必備廚具，但在進行細微的局部切割或修剪時，美工刀還是比較方便使用。我喜歡用 X-Acto 牌的專業筆刀，在剛烤好的派或法式焗烤砂鍋上先劃幾刀，方便我標記到時要切的大小。想要精確地剪裁牛皮紙時，剪刀可能不會那麼方便，而美工刀就是不錯的選擇，讓你快速又精準，不浪費材料和時間。

- 熱風槍：這在使用上比較有危險性，要小心。雖然熱風槍長得很像一台吹風機，但請千萬不要拿來吹頭髮，因為它最高溫可以吹出 593°C 的熱風，你不會想跟它「裝熱」。熱風槍通常用於去漆、熱縮封膜和軟化黏著劑等工業用途，你家附近的五金行應該都買得到。我也會拿熱風槍來融化起司、烤麵包，或是有任何需要運用一點熱力的地方都非常方便。使用時請格外小心，並遵照使用須知和注意事項，以免釀成火警意外。

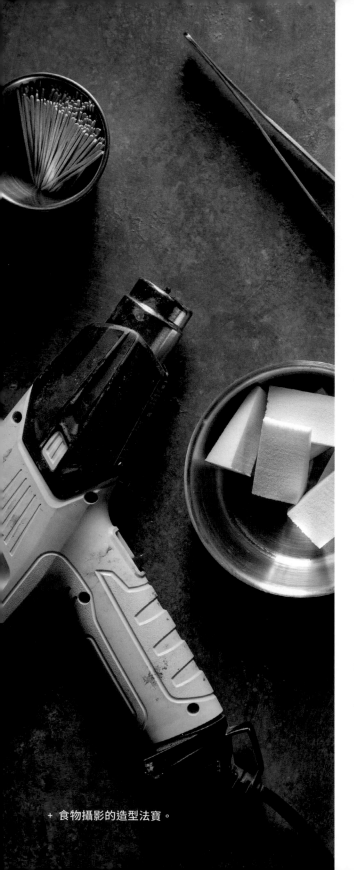

+ 食物攝影的造型法寶。

- 牙籤和T字型大頭針（T針）：如果你到拍攝現場，把一個漢堡麵包拿起來，你就會看見大概一到兩根的牙籤或T針（有時甚至會到十根）。擺設漢堡和三明治這種夾層類的食物時，這種增強支撐力的小工具真的很好用，讓食物內餡不會亂滾、亂跑。有遇過三明治裡的酪梨不聽話，左右滑動、無法固定的情況嗎？這時只要插入一根T針固定，你就可以繼續往上蓋個幾層了，三明治沒有佔空間的問題，儘管蓋吧！

- 鑷子：在拍攝現場，要將物品微調移動，鑷子是一個好用且必備的工具。如果你的食物需要一點微型蔬菜、菜苗的妝點，或是漢堡裡的炸洋蔥圈跑出來要塞回去，都可以用鑷子幫忙調整。鑷子有很多不同種類，有些攝影師偏好使用美妝店賣的化妝鑷子，也有些人喜歡廚用鑷子，在廚具店或網路上都買得到。我個人使用的是30cm的不鏽鋼廚用鑷子，或稱作料理夾。選一把好的鑷子，讓你在妝點食物上事半功倍，聽我的建議真心準沒錯！

＋自我挑戰

工欲善其事，必先利其器。開始準備自己的食物造型工具箱吧！就算拍攝現場已經有一位造型師了，但總是有備無患。同時，別忘了和其他攝影師、造型師交流一下，分享經驗，看看他們覺得有哪些工具是必備的。很快的，你就會有屬於自己的造型百寶箱，讓你在各種拍攝場合無往不利。

+ 每張成功的食物美照，都有一組牙籤、T 針和化妝海綿
在背後默默支撐，所以先別急著大口咬下。

38. 食材品質決定成品賣相

如果你對食物攝影有興趣，那你很有可能也是一位饕客、吃貨或美食愛好者。喜歡美食的你一定知道，好的料理絕對來自好的食材，這個道理在食物攝影中也是一樣。**如果你想讓沙拉拍起來新鮮爽口，那就不可能選枯萎的生菜和過熟的番茄。**如果你要拍攝派對上的多人大分量羊排，記得用法式羊架的方式進行切割處理，這樣羊肋排就會一根根整齊排列，井然有序的樣子拍起來才會美味可口。

容易壞掉、腐敗的食材，我習慣在實際拍攝前一天才購買，太早買的話拍攝時可能會沒那麼新鮮，也不會呈現它最好的樣貌。不同的食材，我會選擇到不同的店購買。也就是說，如果我要拍的那道菜食材很豐富，我不會選擇到超市一次買齊，像是蔬果、海鮮、肉品和麵包，我會分別到專門店購買，以確保買到品質最好、最新鮮的食材。魔鬼藏在細節中，你說是吧！

如果我碰到沒吃過，或不熟悉的食材或料理，我會在買菜前先仔細研究一番。我最近的拍攝工作需要準備芭樂，所以我上網查了不同種類的芭樂，了解一下這個水果熟成後的模樣，以及處理的方法。芭樂，或稱番石榴，是一種熱帶水果，在我家附近的超市都找不到，所以我特別聯絡了幾家水果行、雜貨店，看看他們有沒有進貨。可惜的是，沒有一家有賣芭樂。正當我想放棄時，我打給一位在進口農產品公司工作的朋友詢問，總算找到了，他幫我寄來了拍攝所需要的芭樂，真是託他的福啊！這個故事告訴我們，找尋特殊物品時，人脈有多重要。

✚ 自我挑戰

交個朋友吧！就像我在進口農產品公司工作的朋友一樣，我很依賴一些熱門熟路的朋友們。我認識家裡附近販售特殊食品的生鮮店，會幫我訂購全魚和特別的海鮮食材。我也認識一些在地的農夫和食品承包商，有特別的食材需求就會聯絡他們。人脈的拓展非常重要，所以我偶爾會去附近的農夫市集、超商、雜貨店逛逛，順便和他們聊聊天、話家常，保持親切友好的關係。本週的挑戰，就是出門交一些新朋友。到家裡附近的菜市場走一趟，和幾個不同攤位的老闆聊聊天、認識一下。你甚至可以透過社群媒體，和一些特殊食品店家取得聯繫。要拓展人脈交朋友，管道實在太多了，但是還是要自己跨出這關鍵的第一步喔！

+ 新鮮的食材＝漂亮的美照！

39. 食物也可以找「替身」

我和專業的食物造型師合作很多次,學到最重要的經驗,就是在拍攝前要先做一盤食物的「樣品」。我的好朋友蘇西·伊頓,同時也是一位知名的食物造型師,她都把食物樣品叫做「替身」。拍攝前,你或許已經把拍攝場景和構圖在腦海裡想了好幾遍,甚至連草圖都畫好了,但在端上食物前,一切都還是未知數。**在你確定光線、道具擺設、色調和等其他拍攝細節前,先別急著把食物端上桌。**

想像一下,你花了很多時間妝點一杯冰淇淋聖代,最後放上一顆紅櫻桃,一切看起來都很完美,但當你拿到拍攝場景時,卻跟旁邊的道具不太搭,背景不合適也要重新挑選,當你回過神時,整杯冰淇淋聖代就融化了,全部又得重新開始。

所以,在端出真正要拍攝的美食前,先放上一個模擬的替身,讓你有足夠的時間和方向確認每一個項目。只要替身的顏色、大小和形狀與那道菜相似,它就會是一個很好的參考樣品。就像右頁的塔可餅照片一樣,上面的照片很明顯不是食物的成品,但是已經可以當作構圖的參考樣品了。有了替身,我們就能夠慢慢地嘗試用不同盤子、選擇不同背景和道具搭配,不用擔心食物壞掉或改變樣貌。有替身的幫忙,才可讓你快速有效率地拍出好看的照片,完美食物攝影才能實現。

＋自我挑戰

選擇一道想拍攝的食物,在端上桌開始擺盤前,先做一個替身測試看看。替身怎麼做呢?我通常會拿和那道菜一樣的食材,簡單堆疊搭配一下就好,不用花時間烹調或料理,像是三明治、生菜沙拉和飲料等。如果我要拍攝的料理過程比較複雜,像是一大盤菜、法式焗烤砂鍋、烤牛肉、蛋糕或烤派,我會先拿一個適合這道菜的盤子,再拿一個顏色、大小形狀差不多的物品作為替身,例如:一整卷廚房餐巾紙、瓶罐和紙板等。你也可以按照食譜,簡單配出一盤替身模擬拍攝。替身的目的,就是讓你在端上正式拍攝的美食前,先確保所有構圖該注意的細節事項都能確實掌握。

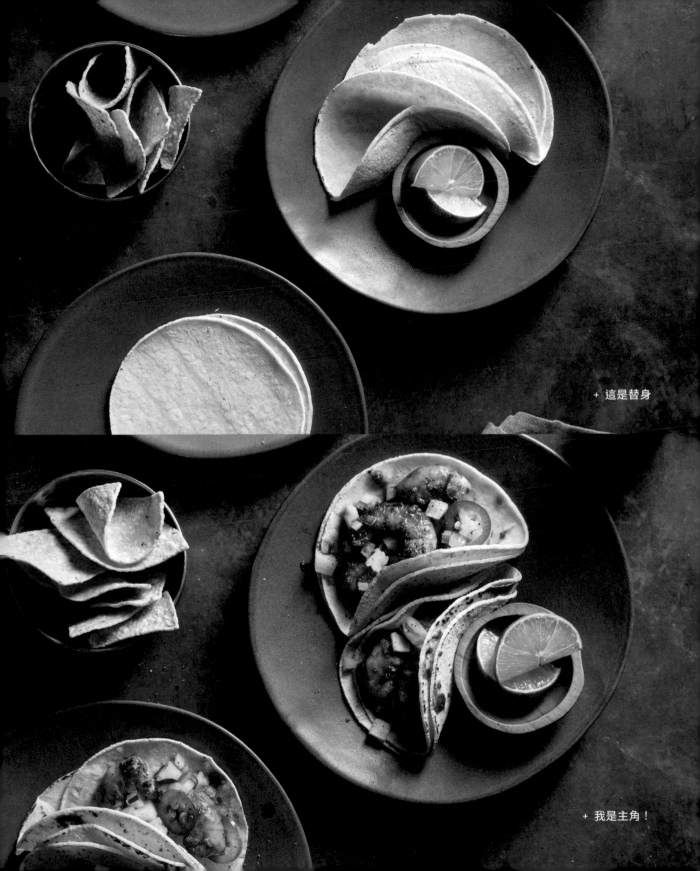

+ 這是替身

+ 我是主角！

40. 用配菜妝點讓美食更加分

我很重視食物的配菜好不好看，雖然只是配角，但是配菜能大幅提升整道菜的色彩、質地紋理、層次感和視覺趣味點。**從烹飪用的香草、香料、水果到蔬菜，配菜的組合種類百百種**，如何選擇和使用也有不同的學問。在思考食物攝影的重要元素時，我總會問自己以下這些問題：

- 配菜有不同種類的選擇嗎？哪一種最適合照片的畫面？比方說，巴西利的菜葉要捲的還是平的？綠色無花果，還是紫色無花果？紅色胡椒粒，還是黑色胡椒粒？

- 配菜最新鮮的時候是什麼樣子？這點對香草更加重要，同時也是我會自己種香草的原因，需要拍攝時再摘就好，不會擔心因為放太久而枯黃掉。如果我沒有種需要的植物，店裡賣的看起來也沒有很新鮮，我就會到附近的苗圃農地一趟，或是到類似特力屋的家居生活賣場選購。聽起來可能很衝，但我實在不想讓一杯美好的雞尾酒毀在乾癟、顏色又難看的薄荷葉上，會讓我按不下快門。

- 配菜應該要如何保存、維持新鮮度？這點對新鮮的農產品來說特別重要，最好分清楚應該放冰箱冷藏，還是室溫保存就可以了。以香菜為例，把根底部切除後，整把插到裝水的杯中（就像把花插在花瓶裡一樣），再用塑膠密封袋由上而下套住後放入冰箱，就可以保鮮大約一個禮拜。其實只要上網搜尋關鍵字「（配菜名稱）如何保鮮？」，就可以找到很多網友分享的實用撇步了，可以試試看喔！

- 我可以額外加入什麼保持配菜新鮮的樣子？舉例來說，切片後的酪梨可以淋上幾滴檸檬汁來以避免氧化。檸檬切塊或檸檬片靜置一段時間後就會開始失去水分，可以淋一點水讓它保持水潤多汁的樣子。

- 這些配菜的點綴技巧，是不是可以先練習？這在點綴一杯雞尾酒時太重要了，捲檸檬皮和綁小黃瓜緞帶可不是在拍攝當下就能隨便做出來，一定要提前練習。你也可以藉機向一些食物造型師、廚師和調酒師請教配菜處理的撇步，一邊交朋友一邊學習獨門技巧。

＋ 自我挑戰

選擇三樣你最常拍的食物配菜，依照本單元列出的問題搜尋相關資料，並把你獲得的新知識記錄下來。思考一下，有沒有可以改進的地方？讓下次在準備上更順手。這些配菜，適合在家裡自己種植嗎？隨時需要一摘就有。藉這個機會好好熟悉一下不同的配菜和植物吧！將它們內化成直覺反應，提升自己食物搭配的常識和敏銳度。

＋ 羅勒、蒔蘿、香菜和巴西利

41. 夾層食物（三明治、漢堡）的拍攝攻略

三明治是一種很難點綴又不好拍攝的食物，一般漢堡、潛艇堡，或是其他用兩片麵包夾在一起的食物都是一樣。如果你接到一份攝影工作要拍攝三明治，但是有點不知道怎麼裝飾它，我會建議你請一位食物造型師從旁協助。一個賣相可口的三明治不可能隨隨便便做出來，一定要經過一段時間的練習才能做到完美。

這幾年下來，憑著我對三明治的熱愛，我持續鑽研三明治的裝飾、點綴技巧。我不怕挑戰，只怕拍得難看。以下是我的拍攝經驗和小撇步，分享給你：

- 麵包是照片成敗的最大關鍵：雖然聽起來有點誇張，但我可是認真的。不論是漢堡的圓麵包或是三明治的吐司，只要它太大或太小、形狀怪異、顏色太搶眼、太亮或太平，都會影響食物整體的外觀美感。思考一下你的三明治裡要夾多少料，放入什麼能補強整體視覺？以右頁的漢堡照來說，我希望讓觀者一眼就先看到肉排和配料，所以我選擇比肉排還稍微小一點的圓麵包，而且表面色澤金黃飽滿。每當我無法選擇的時候，我就會選用布里歐（Brioche），我發現它使用在許多不同種類的三明治都很適合，拍起來也很好看。雜糧麵包也是我用來做三明治的首選之一。我喜歡買沒有切過的麵包，這樣比較方便自己決定切麵包的每一片厚度。做三明治時，我也喜歡把麵包稍微烤一下，微焦的烤痕替三明治增添了些許色彩和質地紋理。

- 色彩考量：前面幾個章節和單元中，我們探討了色彩的重要性，對於三明治來說，關鍵的色彩元素就是夾層裡的餡料。能放入三明治裡的餡料實在太多了，所以必須有技巧的選擇。把三明治裡的食材都納入考量，包括麵包、番茄、洋蔥、抹醬、醬料和其他的要素，思考一下將食材的每一種色彩加在一起，有沒有符合你想拍出的照片故事和氛圍、感覺對不對。旁邊的漢堡參考照裡夾著的醃紅洋蔥，傳遞出經典美國西南方料理的味道。在視覺上更增添了活潑的跳動感，醃紅洋蔥夾在生菜、酪梨醬和墨西哥辣椒中，萬綠叢中一點紅，看起來特別生動吸睛。

- 輔助道具：如同我們在單元 36（P.107）中所提到，我拍的每一張三明治照，裡頭都暗藏了化妝海綿、T字大頭針和一根根牙籤。我使用化妝海綿墊高三明治的夾層，讓食物看起來直挺立體，而不會東零西散。T字型大頭針可以方便將酪梨切片、番茄和生菜固定住。牙籤則可以簡易地固定食物整體，就像房子的鋼筋骨架一樣，避免不小心讓食材滑動。

- 從頭來過：我很確定的是，我做過的每一個三明治或漢堡的夾層餡料，都被我換過好幾次。你是不是曾經花了很多時間擺設所有食材，但看起來就是不太對？與其花時間在一個無解或沒有救的問題上，不如直接從頭開始做。別誤會，這不代表「你錯了」或「你輸了」，這是大家都會遇到的過程，果斷決定重來，也是一種效率的展現。

＋ 自我挑戰

替三明治裝飾並拍張照吧！如果這是你第一次做三明治，那要有心理準備，因為其中的挫折感可能會讓你非常煩躁。要知道，每做好一份三明治，就代表食物造型技巧又更進了一步。拍攝完畢後，仔細回想哪個環節可以改善，下次拍攝要特別注意什麼事情？把這些心得好好記錄下來，下次拍三明治就會更加上手囉！加油。

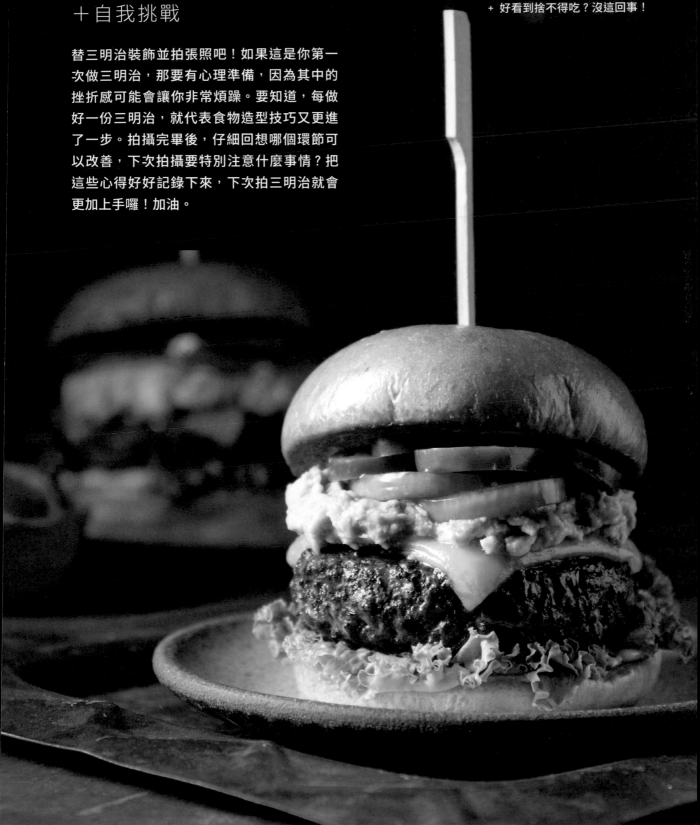

42. 如何妝點一盤清爽沙拉

在寫這本書的過程中，我向學生們提問，並統計他們認為最難裝飾和拍攝的食物。結果**學生們一致認為，湯品和沙拉最具有挑戰。**因此，接下來的兩個單元中，我將全力聚焦在這兩種食物上。我一直都很喜歡拍攝湯品和沙拉，光線在湯的表面上所呈現的反射效果，每次拍都讓我覺得很奇妙，甚至有種夢幻的感覺。我也喜歡挑戰一些創意構圖，例如，把好幾碗湯放在同一個畫面裡拍攝，嘗試不同排列組合的可能性。生菜沙拉裡五顏六色的配料，每次拍攝都有滿滿的視覺趣味點。但是大家在拍攝這兩種食物時，都會不約而同的犯一些小錯誤，接下來就不藏私分享，我們先從沙拉開始！

- 首先，務必買最新鮮的食材，並妥善保存：避免買到快壞掉的蔬菜和氧化的水果。拍攝前購買就可以了，記得要挑選最新鮮、賣相最好的食材。如果商店架上的蔬菜水果看起來沒有非常新鮮，記得詢問店員有沒有還沒上架的存貨。不問就不知道，問了可能就有更新鮮的選擇，所以不要怕麻煩喔！

- 保持拍攝現場的溫度適當：我喜歡在涼爽一點的環境拍攝，同時也比較能維持食物的樣貌，就像單元 48（P.136）的冰棒參考照，有些食物沒辦法等你太久，可以的話就開個冷氣吧！

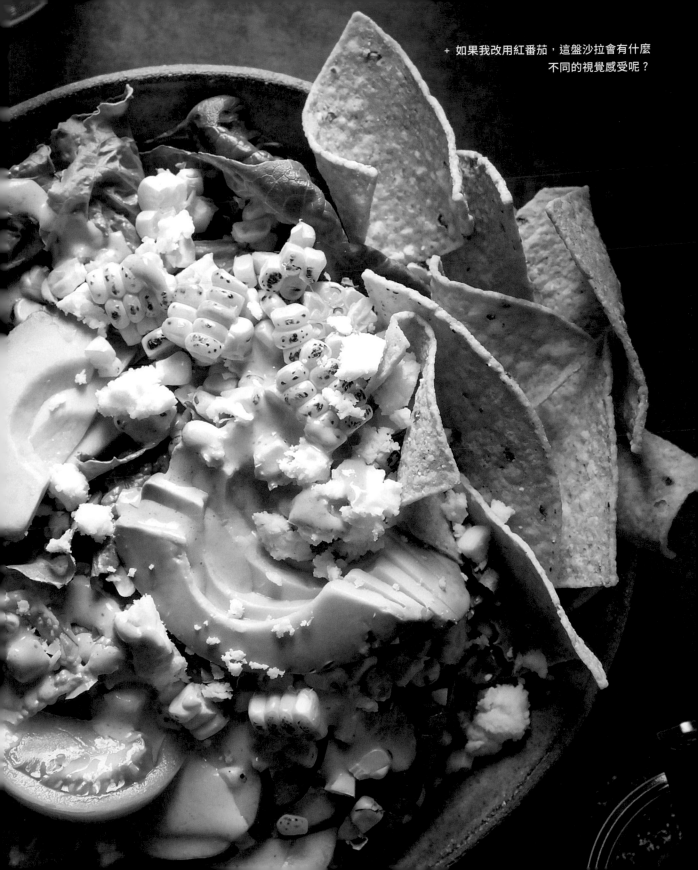

+ 如果我改用紅番茄，這盤沙拉會有什麼
不同的視覺感受呢？

- 擺盤不怕多試幾次：在食物攝影中，沙拉的最高標準，就是要拍出「不完美中的完美」。想像一下新鮮翠綠的生菜沙拉，從天上以慢動作巧妙優美的掉入盤中的畫面。沒錯！就像廣告的感覺。這實在不簡單，也和你選用的生菜種類有關，像是蘿美生菜，結構比較複雜，有明顯的質地紋理，也比較容易拍得好看。多嘗試不同種類的沙拉擺盤和妝點，善用化妝海綿把它放在葉片之間，除了墊高生菜，也可以提升整體視覺層次感。別忘了把你「捻菜惹葉」的心得記錄下來喔！

- 磨刀霍霍出細活：舉例來說，如果你要在沙拉上撒一點甜椒丁，那麼每一小塊的形狀大小最好要一樣，這要花點心思處理。像是酪梨，我建議縱切會比較好看，記得切的時候形狀大小也要相似，鑽研刀工技巧是食物造型中很重要的一環。如果你想更有系統性學習刀工技法，可以向餐廳裡的大廚請教，或參與一些線上廚藝課程。

- 調味料不要加太多：把調味料淋在沙拉上確實可以增加光亮感和視覺趣味點，但前提是絕對不能加太多！拍攝的時候，我傾向在沙拉上淋少許橄欖油，既能拍出潤澤感，又不會讓生菜太過濕軟。當我使用油醋醬或其他淡色調味料，用油刷小心地塗抹在比較嫩的葉菜時，我只會塗在葉菜外層看得到的葉面上，避免生菜因為油的重量逐漸扁塌。使用比較濃稠的調味品，如農場醬和藍紋起司醬時，我建議可以用劃 Z 字的方式淋在沙拉上，視覺上會非常突出，調味料也會明顯易見。不論是哪一種生菜沙拉，調味料和醬料一定要最後淋上去，才能讓沙拉保持最新鮮清爽的樣子。

- 不同種類的沙拉和照片故事，自然有不同的呈現手法：沙拉到底要不要拌？凱撒沙拉（Caesar salad）通常都會先拌好，而尼斯沙拉（Salad Niçoise）則是食材配料獨立分明。你也可以考慮像在家裡吃飯一樣，準備一大盆沙拉，或是分裝成小盤，旁邊再擺一籃麵包和幾杯酒，像吃西餐的形式。

在你將沙拉分裝成盤之前，別忘了思考你想傾訴的照片故事是什麼？透過視覺傳達什麼樣的感受？如果你在有白色桌巾的高級餐廳裡，點一盤甜菜根沙拉，它的食物擺盤和造型妝點，絕對和我這張繽紛的玉米酪梨沙拉完全不同。你可以考慮放入一些物品作為視覺提示點，帶給觀者製作這盤沙拉的參與感。對拍照動機和傳達故事充分掌握，能幫助你更有方向地選擇道具，以及擺盤創意的運用。

╬ 自我挑戰

準備拍攝一盤沙拉吧！仔細思考如何呈現色彩、照片故事，以及讓沙拉看起來特別新鮮。還是老話一句，想想看這盤沙拉最重要的看點是什麼？要怎麼布置畫面並加以點綴，才能突顯你要拍的食物呢？拍攝結束後，把你學到的記錄在筆記本中，下次妝點沙拉時讓自己更有方向也更加順手。

43. 如何讓一碗湯看起來更美味

湯品在食物攝影領域中是個特殊的挑戰,因為拍攝的主體是液體。有些湯比較清淡,有些比較濃稠,記得**只要是液體就必須特別小心處理。**以下是我拍湯品時會注意的事項:

- 挑選合適的碗:我一直不斷提醒,色彩、質地紋理非常重要,當拍攝主體是一碗湯時,大小也是必須考量的關鍵。我在拍攝時會傾向選比一般使用還要小的碗。如果碗太大會容易失焦,湯品也會看起來單調、枯燥乏味。但也有例外,比方說配料很多的湯麵,像是拉麵、河粉那類的料理,能巧妙地拍出高湯、麵條和配料間的和諧感,會讓照片看起來非常美味可口。我會用幾種不同的碗試試看,直到找到最合適的才會開始拍。

- 湯盛八分滿就好:不同湯品和不同種類的碗,放在一起運用的效果不同。但我會建議,一碗湯量的取捨,以表面照射到足夠光線為準。如果量太少,光線照不到湯的表面,就會讓食物整體非常黯淡。相反的,量太多甚至快滿出來,碗緣在視覺上就會成為一個死板的框架,失去構圖應該有的空間層次感。

- 濃郁或清淡:如果拍攝的主體是比較清淡的湯,可以考慮放入一點配料或配菜增加視覺趣味點。比方說,可以將一些胡椒粉、少許幾滴油、辣椒片和各類香草植物,放入番茄湯或南瓜湯中提升視覺豐富度。至於比較濃郁的湯品,就要確保能將湯裡原有的配料清楚拍出來。我在拍攝時都會先把大塊的配料放入碗中,再盛入適量的濃湯。如果我要為一鍋燉菜擺盤,我會先用漏勺把蔬菜和肉塊撈出來放在碗中,將食材的位置先擺好,這樣舀入湯後就可以直接拍攝。我也有看過食物造型師為了突顯食材,會在碗底放一個小碗或化妝海綿把食材墊高,這樣只要舀入蓋過道具少量的湯,就可以清楚拍出湯品和食材配料間的層次感,這個撇步通常在比較大的碗效果會比較好。

- 善用反射的效果:拍攝湯品時,讓我最享受的部分,就是在撥弄光影間捕捉反射。就像我們在單元9(P.38)「從好作品中尋找關鍵要素」中所探討,食物攝影裡的鏡面高光是讓觀者垂涎三尺的關鍵,會讓我們下意識覺得美味的視覺提示點。液體的表面充滿反光,所以湯品絕對是發揮鏡面高光最好的選擇。祕訣就在不斷調整相機鏡頭。假如你的相機架好了,鏡頭也對好焦了,但整碗湯的表面呈現一個大反光,那就適時地將相機角度調高或調低。調整的過程,你可以觀察到鏡面高光的變化,並選擇最佳的角度拍攝。同時,如果湯品表面有明顯的紋理,你也可以將湯碗慢慢轉動,並觀察鏡面高光是否有變化。調整到最佳的角度,漂亮的鏡面高光就會出現,按下快門就能欣賞到魔法成真。

- 湯品保持在常溫即可：有很多湯品，如果是熱的端上桌，冷卻後在視覺上會有很大的變化。例如，奶油濃湯會暈開分離，清淡的湯則會逐漸蒸發，並在碗口留下一圈醜醜的湯垢。另外，湯品如果太燙，冒出來的熱氣也會影響配菜。像是將一把香菜放入一碗熱騰騰的玉米餅湯（Tortilla soup）裡，是沒辦法維持新鮮的。因此，讓湯品保持在室溫或製作冷湯都沒關係，這樣樣貌才能保持久一點。

- 運用漏斗補進適量的湯：湯品在我們擺設布景時，最麻煩的一點就是液體只要一移動就容易濺灑，碗口邊緣也會留下一圈湯垢的痕跡。當然啦！你也可以調整好位置後，再慢慢地把它擦乾淨，但我比較喜歡一勞永逸的做法。我先盛好半碗的湯，但還不到我想要拍攝的量。接著，將碗放入拍攝畫面中調整好位置之後，再利用漏斗慢慢地補到適當的量，並且蓋過在移動過程中碗口邊緣留下的任何湯垢痕跡。一定要試試看，你會發現漏斗真是太好用了。同時，我建議先準備幾張超吸水的紙巾，在移動湯碗的過程中如果有任何湯濺灑出來，方便立即清潔拍攝現場。

＋自我挑戰

你最喜歡的湯品是什麼呢？聽到我這樣問，你就知道，又是我們練習拍照的時候啦！試著用不同碗盛裝湯品並試拍幾張照片，看看哪個碗最適合。把你最得意的一張照片上傳到社群平台吧！別忘了標註 #pictureperfectfood。拍攝湯品時，有沒有新的體悟和學習呢？把你的經驗記錄下來，內化成直覺的養分。

＋ 玉米餅湯

44. 如何把扁平食物拍的有層次感

每次有人問我「你最不喜歡拍的東西是什麼？」，我總是不假思索地回答「墨西哥餡餅」。它真的超難拍，根本就是我的惡夢。但不只有墨西哥餡餅難拍，而是**全部扁平類的食物都讓攝影師抓狂。**從皮塔餅、恩潘納達、可麗餅到墨西哥餡餅，我歸納了一些能讓扁平食物拍起來更上鏡的不敗法則！

- 為食物找替身：沒有什麼更好的理由拒絕找替身了，因為拍攝扁平食物的最佳角度和構圖實在很難憑空想像。舉例來說，假設你準備拍可麗餅，你可能覺得將它對折成三角形，相互排列堆疊會最好看，但或許把做完之後，又會覺得看起來不太理想，角度也很奇怪。這就是嘗試不同配置的好機會，看看哪一種對折和擺設方式最合適。所以在拍攝扁平食物的時候，我總是會試拍很多張。

- 選擇最佳拍攝角度：拍攝扁平食物其實沒有一個通用的最佳角度。因此，觀察食物的整體形狀和裡面的餡料非常重要。像是恩潘納達和手作餡餅，你可以在食物上方觀察它的形狀，但裡面的餡料，就需要切開才會看到，以四分之三的拍攝角度觀察。你必須評估要拍攝的那道料理，要怎麼拍才會最恰當。我習慣搜尋許多相關照片，參考其他攝影師成功的構圖角度後才開始拍攝。我有一個 Pinterest 圖版，上面放滿了從各種角度拍攝的扁平食物照，作為我的構圖靈感。

- 拍出食物的美味內餡：像是墨西哥餡餅、披薩餃和玉米餅等包餡的扁平食物，就像我剛剛提到的，稍微將食物切開就可以讓內餡更明顯。除此之外，我有時也會在切口處多放一些餡料，凸顯食物的風味特徵。我不想讓整盤食物看起來糊糊、不美觀，但是如果能配上一些視覺提示，就能讓觀者更一目瞭然。

+ 注意！陰影的方向偏下，
這樣更能襯托每一片的立體感。

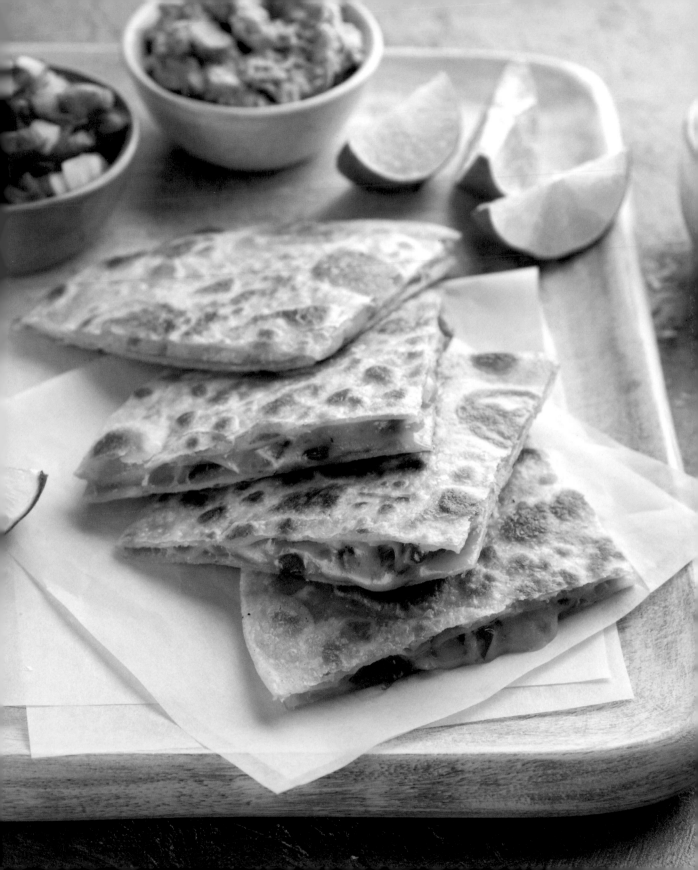

- 配上佐料加以修飾：許多扁平食物都欠缺色彩和視覺的趣味性。這些食物單調、扁平和黯淡的賣相，透過色彩繽紛的配料也可以加分。拍攝墨西哥餡餅時，我喜歡加點新鮮的香菜、萊姆、醃洋蔥和辣醬。披薩餃加上一點香草、一小碟義式紅醬和帕瑪森乳酪絲也挺不錯的。想想看哪些佐料和你要拍的那道料理搭配最適合，盡可能地增添食物色彩及賣相。

- 創造視覺分離感：這部分最困難，但是對我來說，這是掌握拍攝扁平食物或多項物品比鄰排列的重要關鍵。我喜歡把墨西哥餡餅切成三角形，相互排列堆疊起來。將食物切面相互堆疊排列能讓內餡更加明顯，創造視覺分離感。我也會在光線的方向加以著墨，如果可以在食物切片重疊的方向上增添一些陰影，就能讓觀者把每一片看得更加清楚，而不只是一大片扁平狀的東西。如果你仔細觀察上一頁的照片，就能看到陰影是朝著鏡頭的方向往下偏，藉以勾勒出每片餡餅的邊緣。

＋自我挑戰

現在換你挑戰拍攝扁平食物了。以前有沒有被這類的食物考倒過呢？也許是墨西哥餡餅、手做餡餅、多薩餅、皮塔餅或可麗餅。從哪裡跌倒，就從哪裡爬起來，你一定可以的！相信我，如果一開始不成功，就多試幾次。哪道菜你覺得最難拍，那道菜就是你的老師。勤做筆記並將學到的技巧多加練習，有一天你一定能成為扁平食物的神攝手。

45. 如何拍出一杯美味可口的飲料

我覺得飲料攝影和食物攝影是截然不同的領域，因為飲料有獨特的攝影技巧和知識蘊含在裡面。身為一位食物攝影師，我也有自己的獨家小撇步，讓觀者看到照片就忍不住想喝一杯。以下分享給你！

- 讓飲料閃閃發亮：飲料倒入玻璃杯，運用兩者反光的特質，讓整杯飲料看起來閃閃發亮。這會營造出一種視覺能量，讓拍攝主體更吸引觀者。因此，我常常以背光的方式拍攝飲料，就像本單元（P.129）參考照中的鹽口杯瑪格麗特一樣。

- 選擇適合飲料和背景的玻璃杯：拍攝飲料前，我一定會先了解不同種類的杯子適合哪一種飲料。我特別喜歡那種帶有紋理細節和趣味點的玻璃器皿，在視覺上加分又不會搶了飲料本身的風采。對飲料和器皿有初步的認識後，就可以自由選擇適合的擺設了。發揮你的創意，選擇最符合照片故事的杯子，拍出一杯沁涼可口的飲料吧！

- 妥善清潔玻璃器皿並小心使用：拍攝前，我總會花一點時間用清潔劑仔細清理玻璃杯，避免殘留任何水漬和指紋。我會用超細纖維的無塵布，把玻璃杯擦拭得閃閃發亮，在使用前用手握著無塵布或戴著手套，避免在裝飾時留下霧霧醜醜的指紋。

- 調出飲料的熟悉感：有時候飲料在鏡頭裡和實際的樣子會有落差，這時候就要稍微「特調」一下。紅酒就是一個例子，在鏡頭的捕捉下，即便光線很充足，最終呈現出來的色澤通常還是會比較深，甚至會變成黑色。我通常會把紅酒稀釋到在鏡頭上的顏色和現實差不多的程度。每一種紅酒需要稀釋的程度都不一樣，邊調邊拍，直到你滿意的顏色為止。

- 運用道具、食材和配菜：我收藏了很多調酒器具，像是雪克杯、吧叉匙、量杯、雞尾酒籤、刻花玻璃雞尾酒壺、隔冰器、吸管和檸檬榨汁器。當這些道具放入畫面中，會有一種邀請觀者參與調酒過程的感覺。你也可以思考看看，額外的附加物和配菜能如何妝點這杯酒。看一下本單元（P.129）的參考照，兩杯瑪格麗特都抹上了鹽口，和背景的鹽碟相互呼應，符合照片故事的敘事脈絡。

- 虛心學習調酒學問：記得有一位美術指導，曾經建議我在畫面中放入第二杯酒，因為我們要替觀者著想，不要讓他們獨自喝悶酒。

關於飲料攝影，我給你最重要的建議就和食物攝影一樣，想要傳遞好的照片故事，**攝影師本身要先進入那個故事中，要先對飲料世界具備充分的了解才行。**有很多管道可以學習飲酒和調酒的技巧，我也是和地方上的調酒師請教合作後，才漸漸認識、理解這個領域，並進一步學習相關的知識與技巧。我不喝酒，但是我很喜歡和飲酒、調酒專家們聊天，聽他們分享烈酒、玻璃杯具、製酒產業、配料和調酒技術……等平常聽不到的寶貴經驗。記得有一次，我和家裡附近的酒吧老闆，聊起他們店裡的冰塊品質就聊了二十分鐘。那次過後我頓時掉入了兔子洞無法自拔，打開了我學習製冰、冷凍方法的考究精神。畢竟，當你為客人奉上一杯頂級威士忌時，不會希望杯子裡頭的冰塊是一團雲霧狀吧？那種一看就是用廚房水龍頭接自來水製作的冰塊。

食物攝影不只是現在的流行，也不只會在拍攝過程感到新鮮，我始終相信，傑出的食物、飲料攝影師，一定都很用心維持和專業人士的關係，廣交朋友並虛心學習才能練就敏銳的觀察力，慢慢變強，進而拍出最有味道的美食照。所以我希望你也可以慎重地面對這次的自我練習。如果你的個性比較內向害羞，認識別人甚至交談，對你來說可能會是很大的挑戰。但請記得，完成一個困難的挑戰，獲得的也越多。不要因為我安排自我挑戰才勉為其難做，要做，就是為了自己而做。多投資在自己身上，勤加練習，報酬和成果一定會呈現在日後的作品中，你一定可以的！

＋自我挑戰

試著認識附近酒吧的調酒師，或是飲品方面的專業人士，並邀請他一起合作拍攝。你可以加入調酒師社團，或是到你最愛的酒吧看看，一定能找到願意幫助你的人。現在許多酒吧和調酒師，都希望自己調的酒能被上傳到社群媒體，增加曝光度，你可以提議讓他一邊調酒一邊教你這門技藝，而你幫他拍一系列調酒美照作為交換。這種合作方式，能夠讓你在交朋友之餘，還能學習調酒技藝、練習拍照技術，真是一舉多得呢！拍攝結束後，回想一下拍照時順利和卡關的地方，你學到了什麼？下次又可以如何改進呢？有出現任何意料之外的問題嗎？或是特別的挑戰？每次自我挑戰都要詳細地把心得記錄下來，好好珍惜讓自己進步的機會。

＋ **兩杯瑪格麗特中加入了冰粒（Nugget ice）增加紋理層次感。**

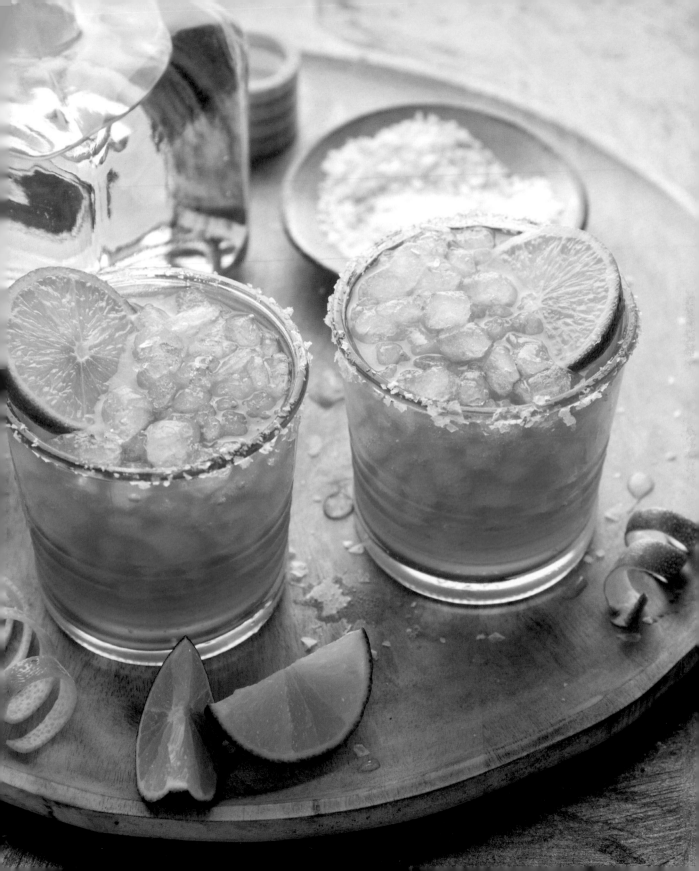

46. 把肉品拍得令人垂涎的方法

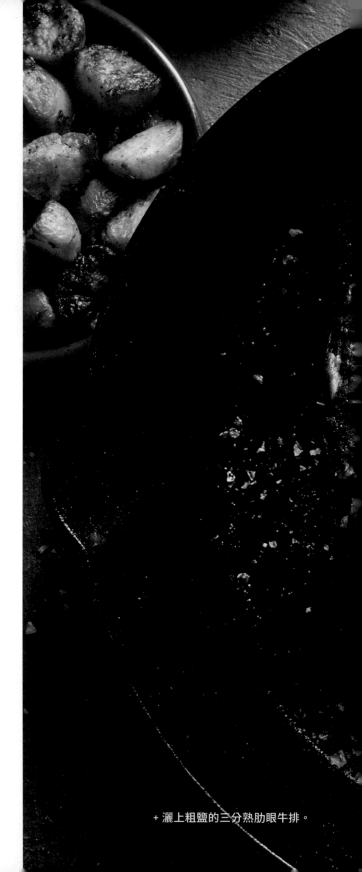

牛、雞、豬、羊和海鮮都有不同的烹調方式，在料理上也有各別需要注意的地方。這些生鮮食材通常比較昂貴，所以在選擇也要謹慎思考，但是最糟糕的狀況，頂多就是把一塊高級牛排煎壞而已，不用太擔心。拍攝肉品時，以下是我會考量的重點：

• 你要拍給誰看：進行前置規劃時，特別像是拍攝牛排，你要清楚拍給什麼觀者群看，他們會喜歡牛排用什麼方式料理？幾分熟？如果客戶有拍攝需求，應該會明確指示牛排要多熟。記得喔！就算你認為三分熟的牛排口感最好，但你設定的觀者群比較習慣在照片中看到五分熟的樣子。這個問題在煎牛排時就更重要了，到底要煎多熟才是觀者會想看到的樣子？如果牛排還要切片，那就更有挑戰性了。旁邊這張肋眼牛排的照片，料理溫度特別設定為 54°C，這樣才能拍出三分熟粉嫩透紅的樣子。

• 請教肉鋪老闆該怎麼切肉：如果你習慣到超市買肉，不要侷限在冷藏區的選擇，你可以請教看看專業的肉鋪老闆，請教專業人士的意見，聽聽看肉販分享的內行門道，搞不好他還能提供你更新鮮、更好的肉品部位，同時也可以請老闆幫你去除肥肉和筋膜，和一些自己在家不方便處理的部位。

+ 灑上粗鹽的三分熟肋眼牛排。

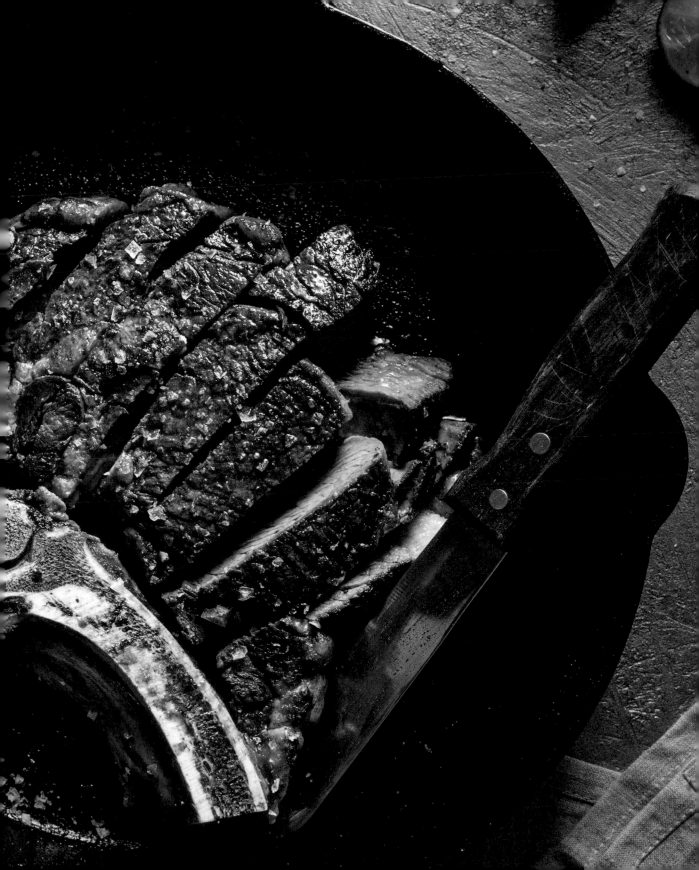

- 使用肉品溫度計：料理肉品時，不只要參考煎鍋或烤箱的溫度，別忘了肉品本身的溫度也很重要。

- 讓肉品自然冷卻：如果你曾經對剛出爐的牛排直接劃下一刀，你會發現肉的顏色變化非常快，會從原先有光澤的粉紅色，迅速轉變成深紅色。為了避免這種情況發生，將牛排煎到你想要的熟度後，把它靜置在室溫中等它自然冷卻，通常需要三十到四十分鐘。我曾經在拍攝的前一天就煎好牛排，冷卻後把肉浸泡在蔬菜油中，放到冰箱冷藏過夜。等牛排冷卻，或完全冷掉後再切開，裡面的肉還是粉紅色，不會這麼快就變色。

- 天然的最好：在等待肉冷卻的過程中，可以把盤子或容器裡的肉油、肉汁收集起來，作為拍攝前補強的油光使用。你也可以用料理刷沾點食用油塗在肉上，但是會和肉品本身所帶的肉汁和油不太一樣，使用肉汁補強肉的油光可以讓整塊肉呈現出剛煎好、現切的感覺。畢竟，天然還是最好啦！

- 有備無患：如果你只拍攝一塊牛排，那記得多準備至少一到兩塊肉，以免遇到需要重新來過的狀況。就算你準備的很充足，意外的發生總是難以預料，還是有備無患好。

十 攝手技巧

如果你要拍攝的是素肉，那麼溫度就不是那麼重要了，不過素肉也有分種類，通常我會建議不要煎到太熟，要讓它保有豐滿鮮美的感覺。其他食物也是一樣，比方說波特菇和香腸，如果煎煮太久就會開始出現萎縮的情況。同時思考一下你要拍攝的食物，什麼顏色會是最美、最令人食指大動？這會決定你開火的強度和食物的熟度。如果拿捏得好，好看的顏色會幫食物增加視覺趣味點，讓人光是看照片就能聞到食物的香氣。

十 自我挑戰

輪到你挑選肉品，挑戰料理和拍攝了。如果你是素食者，可以把肉替換成素肉或是一些菇類。選什麼食材都好，按照本單元列舉出的重點，花點時間研究料理步驟，也同時著手進行拍攝的前置規劃。拍攝結束後，我們還是要像之前將準備過程和實際拍攝時做對和做錯的決定，詳實地紀錄下來。有沒有忘了準備哪些工具？要是能重來一次的話，你會選擇換另一種肉品嗎？是不是能歸納出一些聰明的決定或小撇步，讓你在下次拍攝可以派上用場？

47. 完美鬆餅的獨家配方

你有拍過鬆餅嗎？那可是一種很棒的體驗呢！誰不愛鬆餅呢？一看到它就想起滿滿歡樂的回憶。從小鬆餅到灑滿巧克力碎餅的大片美式鬆餅，鬆餅的種類和口味多到數不完。你或許會很納悶為什麼我特別把鬆餅拿出來講，但其實很多客戶會指定要拍這道料理。如果你還沒拍過鬆餅，那你一定要試看看。

我在為客戶拍攝一盤堆疊如山的鬆餅前，為了清楚確保客戶要的感覺，我會提出很多問題。我發現，每個人對鬆餅的想像都不一樣。以下是拍攝鬆餅前可以思考的問題：

- 鬆餅表面焦糖色的深淺
- 鬆餅蓬鬆的程度和側面顏色
- 一疊鬆餅的片數
- 鬆餅的大小
- 鬆餅的形狀
- 每片鬆餅形狀和大小的一致性和差異
- 要不要放置奶油塊
- 水果要不要擺盤
- 澆淋楓糖漿的位置和方法
- 楓糖漿淋在鬆餅和盤子上的量
- 楓糖漿的顏色：淡金黃色或深棕色

拍攝鬆餅時，唯一比較麻煩的就是楓糖漿。一般的楓糖漿很快就會被鬆餅吸收，讓攝影師沒有足夠的時間可以回到鏡頭前調整相機。網路上有一些熱門瘋傳的影片，教大家可以用機油代替楓糖漿，但老實說效果沒有差多少。

我在請教專業食物造型師後，成功自製了很厲害的混合型糖漿配方。**把楓糖漿和玉米糖漿混在一起加熱後，淋在鬆餅上，糖漿會沿著鬆餅邊緣往下流，但不會被鬆餅吸收。**這個自製配方能讓糖漿停留在鬆餅上好幾個小時，就像食物模型一樣，讓你有足夠的時間調整燈光和相機角度。我把自己私藏的鬆餅食譜和這個神奇的自製糖漿配方，分享在下一頁，這是我的獨門祕訣喔！只分享給你。本單元（P.135）的鬆餅照就是按照食譜配方所拍攝的。

✛ 自我挑戰

拍一張最美的鬆餅照。隨著自己的想法妝點這盤鬆餅，選擇合適的光感營造你的照片故事。想想看構圖中還能加入哪些物品，例如一杯咖啡、幾個盤子、糖漿罐和刀叉銀器。把你學到的所有技巧都用上，拍出一張廣告級的鬆餅美照吧！同時，別忘了還是要把過程中學到的都記錄下來。

私藏完美鬆餅食譜

按照步驟製作完美的鬆餅吧！

製作數量：16 片鬆餅（單片直徑 8CM）

食材

2 杯（250g）中筋麵粉
2 茶匙（9g）泡打粉
1 茶匙小蘇打粉
1/4 茶匙鹽（自由選擇）
1 湯匙（15ml）白醋
1 杯半（360ml）全脂牛奶
2 顆大顆雞蛋

製作步驟

把電烤盤或不沾鍋開中火熱鍋，同時開始製作麵糊。拿一個中型碗，把麵粉、泡打粉、小蘇打粉和鹽攪拌在一起。（如果拍攝完想吃掉鬆餅的話，加點鹽口感會更好）把中型碗先放到旁邊，接著拿出一個小碗，加入醋、牛奶和雞蛋均勻攪拌，把小碗的材料小心地倒入中型碗中，邊倒邊攪拌，讓麵糊更加綿密。 如果麵糊有點結塊沒有關係，整碗麵糊應該要很厚重，但還是可以倒得出來，如果太濃稠，可以加入幾湯匙的牛奶讓麵糊滑順一點。

電烤盤加熱後，用量杯或大杓子將麵糊舀入烤盤上，開始煎鬆餅囉！（使用勺子或量杯，可以確保每一片鬆餅的大小相同）等麵糊逐漸形成鬆餅，觀察鬆餅的表面，如果開始冒出小泡泡，小

心地把它翻過來煎另一面，也會知道一面應該要煎多久比較適合了，鬆餅表面呈現金棕色是最好看的。把翻面後的鬆餅再煎一分鐘後，夾起來放到鐵網上冷卻。繼續煎鬆餅，把剩下的麵糊都用完，每煎一塊都會讓時間控制和翻夾技巧更加純熟，熟能生巧！

私藏完美楓糖漿食譜

想成功調出混合糖漿，購入一支溫度計吧！

食材

半杯（120ml）A 級楓糖漿
2 湯匙（30ml）淡玉米糖漿

製作步驟

把楓糖漿和玉米糖漿混合在平底鍋裡，放在爐子上開中火。記得不要攪拌喔！這樣會讓糖漿裡充滿氣泡。等到糖漿滾沸後，繼續熬煮約十分鐘。用溫度計測量糖漿的溫度。當糖漿溫度到 116° C 時，把糖漿緩緩倒入耐熱量杯中，你會發現，糖漿變得稍微有點濃厚。

糖漿倒入量杯中，頂部會開始出現一些泡泡，這是正常現象不用擔心，等糖漿冷卻後就會不見了。等到糖漿變清澈後，就可以淋在鬆餅或格子鬆餅上。如果你做好糖漿但是沒有要馬上用，最好保溫起來以免硬掉。如果糖漿變得又厚又硬，可以拿去微波大約三十秒就會軟化了。

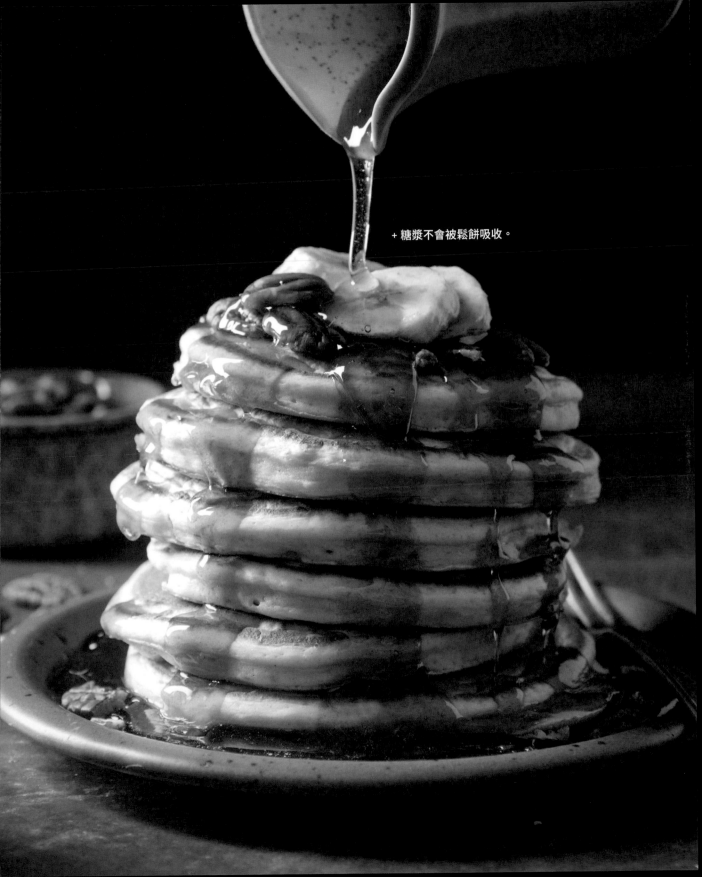

+ 糖漿不會被鬆餅吸收。

48. 拍攝快速融化的冰品祕訣

要把冰品拍得好看，實在是一門藝術。每次我分享冰淇淋、冰沙和冰棒的照片時，總是會有人問我「那是真的嗎？」。在數位攝影的時代前，用底片拍攝需要很長的時間，擔心冰品會融化，商業攝影師和食物造型師常常會用假的冰品充當。隨著時代進步和生產速度提升，我們按下快門馬上就能看到照片，加上強大的後製功能輔助，現在多半以真實的食物入鏡。雖然有時候，馬鈴薯泥還是會被拿來充當冰淇淋拍攝，但這種情況越來越少見了。

冰品因為溫度關係，比起替身還需要一些特別的前置準備工作。在拍攝冰品前，記得參考以下幾個好用小撇步喔！

- 冷凍的前置作業：我們都知道冰淇淋要先冷凍，才能拿出來拍攝。這裡教你一個聰明的方法，先挖出幾球要拍攝的冰淇淋口味後，再把冰淇淋拿去冷凍。這個方法可以延緩冰淇淋融化的時間，方便拍攝作業。我都會在拍攝前一天晚上先把冰淇淋挖好，並放在鋪著羊皮紙的烤盤後拿去冷凍。

- 設定冷凍櫃溫度：要冷凍食物當然需要一台冷凍櫃。有些專業的冰淇淋攝影師、造型師，甚至會準備兩台冷凍櫃，並設定不同溫度來「孕育」出一球球完美的冰淇淋。第一台冷凍櫃溫度設定為 -18°C，讓冰淇淋可以冷凍保鮮，但不會硬到挖不起來。第二台冷凍櫃溫度設定為 -29°C，讓挖好的冰淇淋球在拍攝前保持最好的狀態。但是大家家裡應該都只有一個冰箱、一個冷凍層，所以沒辦法這麼講究。但是只要你的拍攝時間不會拖太久，用一個 -18°C 的冷凍櫃保存冰淇淋球，就能撐到你拍完才融化了，不用太擔心。

- 有備無患：食物攝影裡，有一個大家默守的準則，那就是有備無患。多準備幾份你要拍攝的冰品，以免拍攝時布景擺設需要調整或是重新拍攝，讓自己隨時準備面對未知的突發狀況。

- 室內空調溫度設定：在實際拍攝的幾個小時前，先開啟冷氣或恆溫空調讓室內降溫，冰品才不會太快融化。

- 選擇低脂冰淇淋：冰品脂肪含量越高融化得越快，所以我會盡可能使用低脂冰淇淋，讓它能比較慢融化。

- 用急速冷凍噴霧補強：上網搜尋「急凍噴霧」就可以找到這個好用的法寶，冰品快融化時就可以使用。雖然不太可能完全不融化，但至少可以避免冰品一滴一滴融化的速度，讓你有更多時間調整拍攝。

＋自我挑戰

又到了挑戰的時候了！沒有比拍攝冰品能讓我怦然心動、期待萬分了。這是一個很棒的練習，會讓你加倍投入在拍攝前的準備和規劃。有經驗的攝影師會跟你說，拍攝冰品時99%的努力都在你處理冰品的前置作業裡。拍攝結束後，翻開你的筆記本，看看自己累積到現在的自我挑戰筆記。看看你一路走來的成果，給自己一個鼓勵吧！

每種食物都有它的特點，除了將這次拍攝學到的記錄下來之外，往後拍攝其他食物有任何心得都要繼續補充。憑著這種學習精神和不斷修正的態度，在未來你一定會無懈可擊。

＋ 這是火龍果椰子巧克力冰棒，
拍攝前我會先開啟空調以防融化。

尋找攝影靈感

繼續踏上這段旅程 鼓勵創意發想不設限

+

每位攝影師都有順利的日子,但也會有卡關碰壁的時候。我也遇過好幾次想法枯竭,對拍攝缺乏靈感的時候。雖然道具櫃堆得滿滿的,食材配方的選擇也琳瑯滿目,但就是一點想法也沒有,腦袋空空如也。如果你也有過這種體驗,別擔心,這些都是創意發想的自然過程。我知道藝術家常常容易怪罪自己,與其這麼做,不如花點時間練習接下來的項目。最重要的是,給自己一點時間和空間,只要有足夠的耐心,靈感一定會來臨,相信我吧!

49. 用音樂改變欣賞相片的感受

我發現心情輕鬆愉悅時，會拍出比較美的照片。能讓我快速開啟好心情的方法就是聽音樂。我還發現了一個很奇妙的點，就是**聽不同類型的音樂，對照片最終呈現的影響也會不一樣**。你有「看」過音樂嗎？世界上有大約百分之四的人經常產生聯覺（synesthesia）的現象，那是一種聽到音符和音調時，腦海中會浮現顏色的奇妙體驗。可以說是音樂在視覺世界中，最直接和明顯的連結，但不是所有人都能感受的到。但我非常相信音樂在潛意識中的力量，當你閉上眼聆聽一段曲子、一首歌的時候，音符會在腦海裡不斷描繪著美妙的畫作。

輕閉雙眼，想像一段悠揚的古典鋼琴樂曲，此時腦海中浮現出什麼樣的色彩和畫面呢？回想那段往日情懷，當你聽著 70 年代搖滾歌曲、重金屬搖滾樂和泡泡糖流行樂的畫面。腦中還浮現出什麼樣的景象、氛圍、情感和色調呢？這些畫面，是不是像幻燈片一樣，隨著音樂的播放一幕幕變換著？現在，試著想像一下，聆聽 90 年代男團流行歌曲和聽了古典貝多芬樂曲後，受到不同風格音樂的影響，對拍攝一盤烤雞的視覺呈現會有什麼樣差異？

要不要猜猜看，妝點旁邊這道熟食冷肉盤（charcuterie plate）的當下，我聽的是哪一首歌呢？我發現，在我最需要靈感的時候，聽到自己最喜愛的歌曲，總能讓我在最快的時間內恢復元氣，再次對攝影的熱忱雀躍起來。

✚ 自我挑戰

開一個激發攝影靈感的歌單吧！我開了好多個歌單，也持續加入新的歌曲，讓我在拍攝時更有感覺，也給我很多靈感。準備一些歌單，如果有機會和其他攝影同好一起工作，可以互相分享。我有一個常常合作的攝影師朋友，他開了一個超級酷的經典饒舌歌單，讓我一整天的拍攝心情都很愉快。

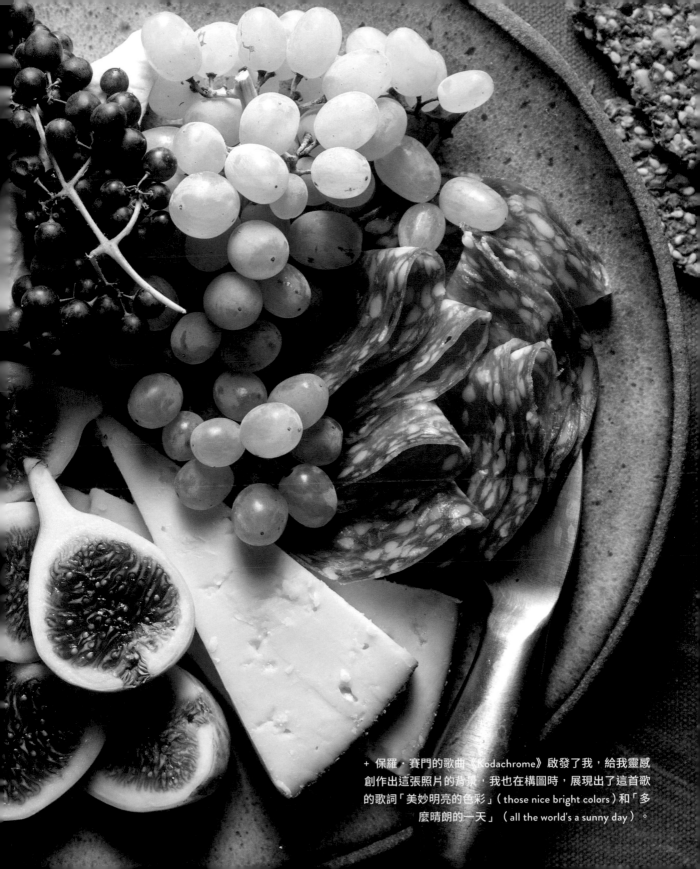

+ 保羅・賽門的歌曲《Kodachrome》啟發了我，給我靈感
創作出這張照片的背景，我也在構圖時，展現出了這首歌
的歌詞「美妙明亮的色彩」（those nice bright colors）和「多
麼晴朗的一天」（all the world's a sunny day）。

50. 與其他同好一起合作

在攝影師的成長歷程中，最美好的經驗都是和同好一起工作。食物攝影師、食物造型師、道具造型師、美術指導、出版商、創意總監、照片編輯、廚師、調酒師、餐廳老闆、部落客、網路紅人、農夫、藝術家和工匠們，各行各業都有自己專精的技藝和獨特的觀點。**大家在一起互動、合作共事，可以有效發揮一加一大於二的效果。**世界上沒有全知全能的人，所以我們透過合作，才能交換彼此的技能和多元觀點。

我也發現，如果有另一個人幫你，整體工作效率會明顯提升，特別是當工作量龐大到無法自己一肩扛起時。多幾個朋友總是比較好辦事，但是跟你一樣對食物攝影滿懷熱忱的同好，並不會主動上門。認識新朋友需要一點意圖和動機，這也是你的新挑戰，交些新朋友。以下我列舉了一些曾經遇過很棒的人，和交到新朋友的好地方，希望你也可以嘗試看看。交朋友不只是為了讓自己的攝影技巧更進步，重要的是享受交換意見、分享新觀點的過程和體驗。

你可以到以下這些地方，認識和食物攝影相關的好朋友。

- 攝影和部落格研討會
- 部落客和創作者社團
- 食品商展會場
- 地方餐飲職業協會
- 農夫市集
- 手工藝展
- 主題工作坊
- 合作拍攝企劃

除此之外，我最推薦的方式，就是直接主動聯繫你仰慕的創作者。向對方提出合作的邀請。有些攝影師和造型師可能比較忙碌，所以不會答應你，但最後總是會有可以接受的人出現。你覺得被拒絕是一件很糟糕的事嗎？先別這麼想，因為任何一位成功人士都會告訴你，他們的成功都是在收到無數次「不」後，才換來了一次關鍵的「好」。

＋自我挑戰

走進人群裡交朋友吧！你知道一個人的成功多少和自己的人脈有關係。如果這個挑戰讓你無比緊張，或者你的個性剛好比較害羞，那就給自己訂個期限吧！我每次只要碰上了自己不喜歡或不願意做的事，就會把它變成一場遊戲。比方說，每次我打電話給潛在客戶推銷自己時，我會訂個期限，在我完成任務前，相機連碰都不能碰。

51. 探索藝術的世界 激發創意想像

我大學時主修藝術史，那段期間欣賞了許多不同風格的藝品和畫作，其中我最喜歡的是野獸派畫風。野獸派（Les Fauves）畫家擅長使用大膽、鮮明的色彩，和單純不拘的線條舉世聞名。在我的作品中，大膽的元素穿梭在快門之間，你有沒有看見野獸派風格的影子呢？

雖然我很高興能成為社群媒體創作者的一員，但網路上的食物攝影照開始有趨同的現象產生，大家都在承襲、複製相似的主流風格。我認為關注時下潮流和趨勢脈動是很好的事情，但我還是比較傾向從其他地方獲取拍攝靈感。我發現花一個下午到博物館走走，或是埋首一本藝術史書中，都能為我帶來光線、對比、構圖、層次感、造型、形狀、線條和色彩上的靈感啟發，看見千百種不同的可能性。

舉例來說，看著一幢現代建築時，你可能會受到啟發，決定在畫面內加入一些角度和形狀的元素。細品中世紀的泥金手抄本（Illuminated Manuscript）可以觸發我們在道具選用、細節紋理和色彩上的巧思。比方說，瓦西里·康丁斯基的名畫《正方形與同心圓》就啟發了尼格羅尼調酒中的一種果皮裝飾物，賦予這杯酒獨特的造型風格。

我把這些藝術史的午後時光，當作增廣視覺圖書館的寶貴練習。我們的大腦裝載這一生中的所見所聞，善用這個豐富的創意寶庫，為每次拍攝提供源源不絕的靈感啟發。

＋自我挑戰

挑選一本專門探討藝術流派，或是時代篇幅較長久的藝術史書籍，像是西方文化史書、亞洲藝術史等。把令你印象深刻的作品、畫作記錄下來。是什麼讓這件作品如此獨特？這件作品中，有什麼樣的巧思可以運用在攝影上？不要讀了一本書就停下你的腳步，你欣賞的作品也不用侷限在畫作，雕刻、建築、肖像照等，只要是藝術的產物都可以接觸。身為攝影學習者，整座藝術殿堂就是你的老師，快激發創意潛能，提升你的藝術素養吧！

以下是我個人喜歡的藝術風格，分享給你：
- 矯飾主義（Mannerism）：葛雷柯（El Greco）和蓬托莫（Jacopo Carucci）
- 巴洛克風格（Baroque）：卡拉瓦喬（Caravaggio）和真蒂萊希（Artemisia Gentileschi）
- 印象主義（Impressionism）：塞尚（Paul Cézanne）、卡薩特（Mary Cassatt）和馬蒂斯（Henri Matisse）
- 抽象藝術（Abstract art）：康丁斯基（Wassily Kandinsky）
- 墨西哥壁畫運動（Mexican muralism）：迪亞哥·里維拉（Diego Rivera）和弗洛雷斯（Aurora Reyes Flores）
- 普普藝術（Pop art）：安迪·沃荷（Andy Warhol）和草間彌生（Yayoi Kusama）
- 新表現主義（Neo-expressionism）：巴斯奇亞（Jean-Michel Basquiat）

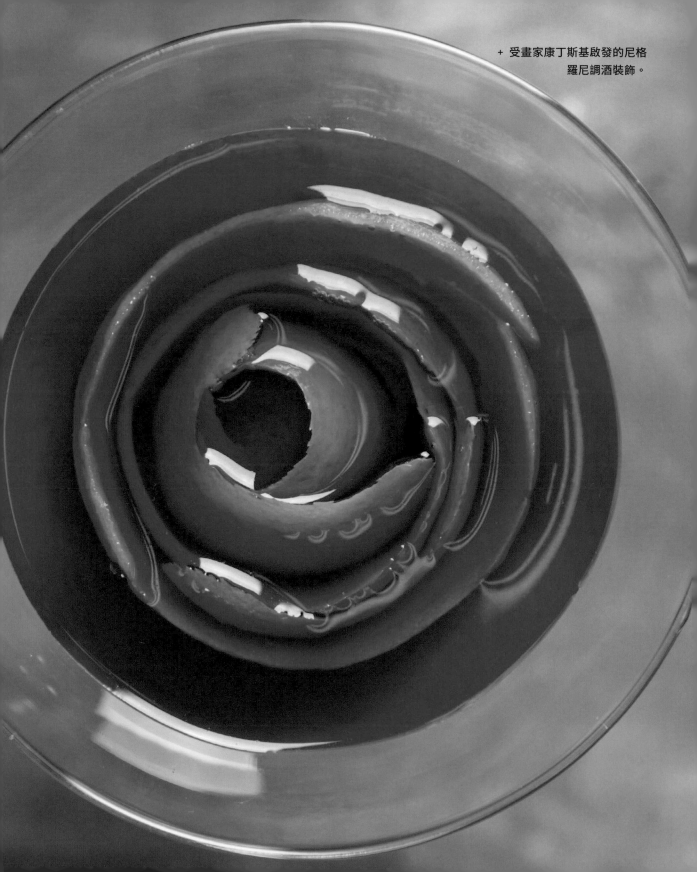

+ 受畫家康丁斯基啟發的尼格
羅尼調酒裝飾。

52. 關於攝影　那些你不知道的祕密

我把最重要的一課，留到最後一刻。別擔心，這個單元沒有任何挑戰，只是有些話想對你說。此刻的你，即將經歷那些我走過的點點滴滴，而其中一項就是無盡的自我懷疑。很抱歉，或許我應該早點告訴你，在追求創意的這條路上，到處都充滿著失望和失落。你一定會拿別人的作品和自己相比，你會盯著自己的作品，怨嘆哪裡還不夠好，讓你產生想放棄的念頭。我雖然是過來人，但至今偶爾還是會覺得比不別人。

當你看著別人的作品，喃喃自語地問著「我還缺少什麼？別人作品成功的祕訣到底是什麼？」

我先生萊恩，十幾年前告訴我一句話，他說：「一點祕訣都沒有」。

在藝術創作中，沒有所謂的真理或奧祕。如果你看到別人厲害的特點，自己也想學的話，就直接問吧！人們對於分享的熱忱可是會讓你嚇一跳。當然，你也有可能被拒絕，但總會有其他人願意分享、樂意教你怎麼做。太陽底下沒有新鮮事，沒有什麼東西你學不會。你不會看見什麼史上最偉大的藝術家，也沒有史上最佳照片大獎得主。成功沒有捷徑也不是電玩遊戲，不會讓你輸入密碼就能得到「神攝手」獎牌。

不要認為「真正的攝影師」一定擁有無人能及的天賦才華，也千萬不要因此放棄自己。 儘管稱呼自己為攝影師吧！大方熱情地分享你的知識和經驗，這個世界因為分享而美好。不要為了不存在的光環和虛榮而迷失自我。不如掌握時機抓緊相機，盡力學習並享受攝影過程中的樂趣，盡量犯錯並在每一次的修正中，讓自己更進步。和攝影同好互相合作，讓自己沉浸在以攝會友的喜悅中，並在其中成長茁壯。這樣就夠了，剩下的你不用操心，靜待生命際遇中的驚喜吧！

+ 敬你，我的朋友！

＋ 致謝

我想感謝在社群網路中默默支持著我，協助我寫出一篇篇教學內容的食物攝影師們。你們啟發了我，讓我成為一位更好的食物攝影師，也鼓勵我繼續深入探索這美妙的技藝。如果沒有你們的鼎力支持，就不會有今天這本書。

謝謝最棒的 Page Street Publishing 出版團隊，讓這本書能夠順利問世。我永遠感謝你們專業的眼光，和我在寫書、攝影時給予的鼓勵，能與你們一起創作這本書，是我的榮幸。

謝謝我的家人和朋友們，在我寫書的過程中，不停給我加油打氣，你們帶給我的熱情和正能量，都化作這本書的文字和照片，相信讀者們一定都感受得到。

謝謝我兩個可愛的兒子，你們是我的最佳小助手和手部模特兒，感謝你們對我的照片總是誠實地分享看法，好險我們有重拍那張蜂蜜花生醬的照片，對吧！

最後，我要謝謝我先生，萊恩，你比我自己還要相信我做得到。我永遠感激你對我無條件的愛，並一直在我身旁鼓勵我不要放棄完成這本書。沒有你，我永遠也做不到。

✛ 關於作者

瓊妮・賽門（Joanie Simon）是一位住在亞利桑那州鳳凰城的商業攝影師。她專精於食物攝影和造型妝點，時常與知名品牌合作，拍出一張張令人食指大動的食物美照，刊登於行銷廣告、產品包裝和數位媒體版面中。瓊尼最為人所知的就是她在社群網路上的教學平台「The Bite Shot」，世界各地的攝影學習者都在平台上觀看她的影片，和練習攝影技巧。她的教學作品時常登上知名網路社群 Fstoppers、Peta-Pixel、Food Blogger Pro 和 Shutterstock 等平台。瓊妮曾與知名廠牌 Canon、Datacolor、PhotoShelter 以及 B&H 等合作。放下相機的生活，瓊妮和她的先生、兩個兒子以及他們的愛犬布魯斯（迷你澳洲牧羊犬）住在亞利桑那州的鳳凰城，享受著幸福的家庭生活。

＋ 索引

食物拍攝技巧

食物

食物造型

食譜
楓糖漿食譜

鬆餅食譜